LA PHOTOGRAPHIE

RÉCRÉATIVE ET FANTAISISTE

LA PHOTOGRAPHIE

RÉCRÉATIVE ET FANTAISISTE

RECUEIL DE DIVERTISSEMENTS,
TRUCS, PASSE-TEMPS PHOTOGRAPHIQUES

PAR

C. CHAPLOT

RÉDACTEUR A LA PHOTO-REVUE
OFFICIER D'ACADÉMIE

PARIS

CHARLES MENDEL, ÉDITEUR

118 ET 118 bis, RUE D'ASSAS

Tous droits réservés

AVANT-PROPOS

Aux vrais amateurs, nous dédions ce livre.

Si la statistique pouvait donner le nombre exact de personnes qui consacrent leurs loisirs à faire de la photographie, nous serions très probablement fort étonnés du chiffre considérable qu'elle mentionnerait.

Et, en disant cela, nous n'entendons pas comprendre dans ce nombre les professionnels, c'est-à-dire ceux qui, à un titre quelconque, vivent du métier de photographe; nous voulons parler de ceux qui font de la photographie leur passe-temps favori, sans espoir de gain ni sans but de lucre, de ceux qu'on appelle, en un mot, les photographes amateurs.

Mais les photographes amateurs sont eux-mêmes de deux sortes. Les uns, a-t-on dit avant nous, se servent de la chambre noire comme d'autres font usage d'un fusil de chasse. Après avoir braqué l'objectif sur un objet, une vue, ils pressent la poire et portent au retour leurs plaques ou leurs pellicules chez un professionnel qui fera le reste. Questionnez-les sur la plus élémentaire des manipulations photographiques, ils ne sauront évidemment rien répondre, si ce n'est que c'est chose bien fastidieuse et que... ça salit les doigts. Du fait qu'ils portent en bandoulière un appareil de prix, qu'ils appuient sur un bouton à l'occasion et qu'ils montrent à leurs amis

des photographies terminées dont ils s'attribuent tout le mérite, ils revendiquent le titre de photographes amateurs. Cela, par hasard, serait-il donc suffisant pour le mériter? Nous n'en croyons rien.

Non, les véritables amateurs suivent avec intérêt toutes les phases de l'opération photographique et ne confient qu'à eux-mêmes le soin de mener à bien toutes les manipulations qu'elle comporte.

Ils possèdent au moins quelques connaissances scientifiques; ils observent; ils s'instruisent, corrigent leurs défauts, s'intéressent aux nouveaux procédés, lisent les journaux spéciaux et font leur profit des conseils qu'ils sont toujours heureux de recevoir.

Aussi les amateurs de cette catégorie peuvent-ils être fiers des œuvres qu'ils obtiennent, parce qu'elles sont le résultat de leur travail, de leur intelligence, de leur goût.

C'est donc aux vrais amateurs que s'adresse cet ouvrage, c'est-à-dire à tous ceux qui cherchent dans la photographie une jouissance artistique, la satisfaction d'appliquer, — ou de découvrir, peut-être, — un procédé nouveau, un dispositif inédit, un truc curieux ou amusant; le plaisir, enfin, de confectionner soi-même, en s'aidant d'un art favori, des objets utiles, originaux, ou de saisir dans les dérivés de la photographie l'occasion de passe-temps agréables.

Ils trouveront dans notre chapitre *le Sujet de genre* les conseils les plus utiles sur ce que nous considérons comme la récréation par excellence du photographe amateur.

Sous le titre de *Dispositifs et Procédés récréatifs spéciaux*, nous avons groupé tout ce qui nous a paru être du domaine pratique de l'amateur, et là, comme dans les derniers chapitres relatifs aux diverses applications récréatives de la photographie, nous avons soigneusement écarté les méthodes particulières exigeant un matériel trop compliqué ou trop

onéreux, ou comportant des difficultés techniques telles que ces méthodes relèvent d'un côté trop savant ou exclusivement industriel.

La photographie, contre l'opinion à peu près unanime, n'est pas toujours l'expression de la pure vérité. Dans le chapitre intitulé *les Mensonges de la Photographie*, nous avons réuni tous les trucs connus au moyen desquels il est possible à la photocopie de traduire toute autre chose que la vérité. C'est là, croyons-nous, la collection la plus complète et la plus méthodique qu'on ait faite jusqu'alors des récréations de ce genre. L'amateur en aura là de toutes sortes, et, grâce à elles, il pourra s'offrir la joie d'amuser ses amis ou le malin plaisir de les mystifier : nous ne doutons pas, d'ailleurs, que, dans un cas comme dans l'autre, par son tact et son respect des convenances, il ne sache conserver à ce genre de récréation le caractère d'une distraction honnête et gaie.

Et maintenant, amateurs, mes frères, à vos appareils! Nos meilleurs souhaits vous accompagnent pour que vous retiriez la plus complète satisfaction de la mise en pratique des idées ou des procédés contenus dans cet ouvrage, et nous comptons sur votre collaboration pour nous aider à enrichir de vos remarques et de vos observations les éditions futures d'un travail dont nous vous prions modestement de vouloir bien accepter la dédicace.

I

LE SUJET DE GENRE

I

LE SUJET DE GENRE

On a créé le titre de « photographie de genre » par analogie avec l'expression « peinture de genre », et on entend désigner par là la photographie de scènes empruntées à la vie commune, et dans laquelle les êtres vivants jouent le principal rôle.

Nous décrirons, par la suite, nombre de trucs, ordinairement connus sous le titre de « récréations photographiques », au moyen desquels on peut s'amuser à mystifier ses amis ou à jouir de leur stupéfaction, — surtout s'ils ne sont pas absolument initiés ; — mais ces distractions qui, en somme, tournent toujours dans le même cercle — et un cercle assez étroit — sont, à la véritable récréation photographique, ce que le calembour est au trait d'esprit ; et la récréation photographique par excellence, celle qui comporte, avec la variété inépuisable, la jouissance artistique, c'est le *sujet de genre*.

L'amateur photographe y peut aborder la reproduction de tous les tableaux dont l'arrangement des figures représente une idée.

Oh ! le champ est plus vaste que facile à exploiter ; et loin de nous la pensée de poser en principe que le premier venu peut y réussir du premier coup, sans travail, sans imagination, sans habileté ni culture artistique !

Il faut tout cela, au contraire; mais l'amateur qui excelle en ce genre n'en a que plus de mérite.

Le tableau photographique qui rendra l'histoire de la vie commune le plus fidèlement et le plus agréablement, est celui dont toutes les parties concourent à produire une harmonieuse suggestion d'un motif principal ou d'une idée, et, dans l'obtention de ce tableau, le modèle, l'arrangement des vêtements et des accessoires, la pose, le geste et l'éclairage contribuent chacun pour leur part respective.

Fig. 1. — *L'Éclipse*, négatif de M. Maréchal.

La production d'une bonne photographie de genre exige donc, de la part de l'opérateur, avec des connaissances spéciales, artistiques et professionnelles, une étude approfondie du sujet à illustrer et une connaissance pleine et entière de la vie.

Par l'effort intelligent qu'elle suscite, la pratique de ce genre photographique, en stimulant l'intérêt du travail, combat la routine et développe, chez l'opérateur, la faculté de voir, de concevoir et d'interpréter.

D'abord, il faut avoir une *idée de tableau* et ne pas croire qu'on aura fait un sujet de genre parce qu'on aura braqué l'objectif devant une table autour de laquelle on aura groupé une demi-douzaine de personnes regardant toutes dans la direction de l'opérateur.

Dans l'idée de ce tableau, un *sujet principal* doit toujours être mis en évidence, de façon que le spectateur comprenne tout de

suite ce que l'artiste a voulu traduire et représenter. Pour cela, il faut que tout ce qui est accessoire soit subordonné à ce sujet principal et que chaque partie du tableau ne puisse attirer l'attention qu'en raison de son importance : c'est là ce qu'on appelle le principe de l'*unité*.

Fig. 2. — *Plongeon*, négatif de M. Imbert.

« Pour produire une agréable impression, il est nécessaire, en effet, que l'intérêt de chaque partie du tableau soit subordonné à un objet principal. Il faut que l'attention soit attirée par quelque objet et, bien que le regard se promène sur le restant du tableau, c'est

Fig. 3. — *Une « Pelle » magistrale*.

le seul point vers lequel l'œil revienne ensuite pour y trouver l'idée que l'auteur a voulu exprimer. Si cet objet

n'est pas suffisamment important, relativement aux autres parties du tableau, l'intérêt sera diminué, et, par suite, l'impression moins puissante. Il sera donc indispensable de faire disparaître du tableau tout accessoire superflu, tout détail pouvant nuire à la prédominance du sujet principal, sans s'arrêter à l'apparence peut-être charmante de ces détails pris isolément. L'artiste doit avoir en l'esprit cette unique idée de représenter tel objet, et par conséquent de le faire ressortir en retranchant les autres parties saillantes qui seraient susceptibles d'attirer l'attention au détriment du sujet à mettre en valeur; il s'ensuit donc qu'avant tout il y a lieu de déterminer ce que l'on veut faire.

FIG. 4. — *L'Église de Courville*, négatif de M. Ch. Gillet.

L'unité est chose si simple qu'il n'en est pas toujours tenu compte; et pourtant il est désagréable de voir dans un tableau plusieurs sujets n'ayant pas de rapports entre eux. Souvent on éparpille des figures, des sujets n'ayant rien de commun avec le paysage dans lequel ils sont encadrés, et qui, par leur présence, enlèvent tout le charme du tableau.

L'*unité* est, si l'on peut s'exprimer ainsi, l'ensemble qui réunit toutes les parties du tableau en un tout[1]. »

De plus, partant de ce principe que, notre tableau étant destiné à exprimer graphiquement une idée, un sentiment ou une expression, nous avons à employer des objets plus ou moins familiers trouvés dans la nature, il ne faut pas oublier que certains objets conviennent mieux que d'autres à cet effet. Ainsi, par exemple, des accessoires curieux ou inusités ne conviennent absolument pas puisqu'ils détournent l'attention de l'idée d'ensemble pour l'attirer sur eux-mêmes ; de même, les objets les plus usuels feront tache et produiront le plus détestable effet, s'ils sont disposés maladroitement et sans goût.

En un mot, il faut de la fidélité et de la vraisemblance pour que le spectateur n'ait pas la sensation d'une chose anormale ou conventionnelle et qu'il ressente bien l'impression voulue.

Fig. 5. — *La Rentrée des Foins*, négatif de M. Nancey.

Il peut arriver qu'une idée de tableau s'offre à nous par le pur hasard des circonstances : tout le talent de l'artiste, dans ce cas, consistera à choisir et à attendre le bon moment, celui où le groupement des personnages lui paraîtra le plus heureux ; tel est, à ce propos, le petit tableau de *l'Éclipse* (*fig.* 1), dont les personnages se présentent à nous dans des poses si naturelles.

1. *Comment l'Amateur devient un Artiste.* — Texte et illustrations de H. Emery. Un volume de luxe in-4°, orné de 11 figures dans le texte et de 16 planches hors texte, dont 6 en héliogravure et 10 en photocollographie : Prix : 12 fr. — Ch. Mendel, éditeur, 118, rue d'Assas, Paris.

Les appareils à main pourront même être, dans ce cas, d'un grand secours, et nous avons vu, dans ce genre, des instantanés très réussis. *Un Plongeon* (*fig.* 2), *Une Pelle magistrale* (*fig.* 3), donnent une idée des tableautins curieux ou amusants qu'on pourra obtenir à l'occasion.

Disons tout de suite, à cet endroit, que rien n'empêche d'allier le sujet de genre à la reproduction d'un monument, d'une église, d'un vestige archéologique jugé intéressant ; car, en somme, le titre ne fait rien à l'affaire, tout dépend de l'idée qui prédomine.

Fig. 6. — *Les Rétameurs*, négatif de M. G. Brun.

Si les personnages ne sont là que pour communiquer la vie au site choisi, c'est un *paysage* ; si, au contraire, le paysage ne sert que de cadre à la scène reproduite, cette scène devient un tableau de genre. *L'Eglise de Courville* (*fig.* 4), *la Rentrée des Foins* (*fig.* 5), offrent deux exemples de ce que nous venons d'avancer.

Comme le remarque M. Courrèges, dont les conseils sont si judicieux en ce qui concerne la photographie d'amateur, « avec quelques sujets intelligents pris dans l'intimité, qu'il faut intéresser, entraîner surtout, on peut faire traduire des idées et produire des épreuves très attachantes ».

Mais ce qu'il faut éviter, c'est le non-sens dans la pose des personnages.

Voulez-vous, par exemple, reproduire des ouvriers : il faut les prendre dans leur milieu habituel et en leur demandant simplement de continuer leur travail. Voyez le petit tableau de la figure 6, intitulé *les Rétameurs :* tout concourait pour faire de ce petit sujet une scène intéressante ; mais pourquoi les quatre personnages, — trois au moins abandonnant leur travail, — ont-ils les yeux fixés dans la même direction? L'intérêt du sujet se trouve par là considérablement diminué, et

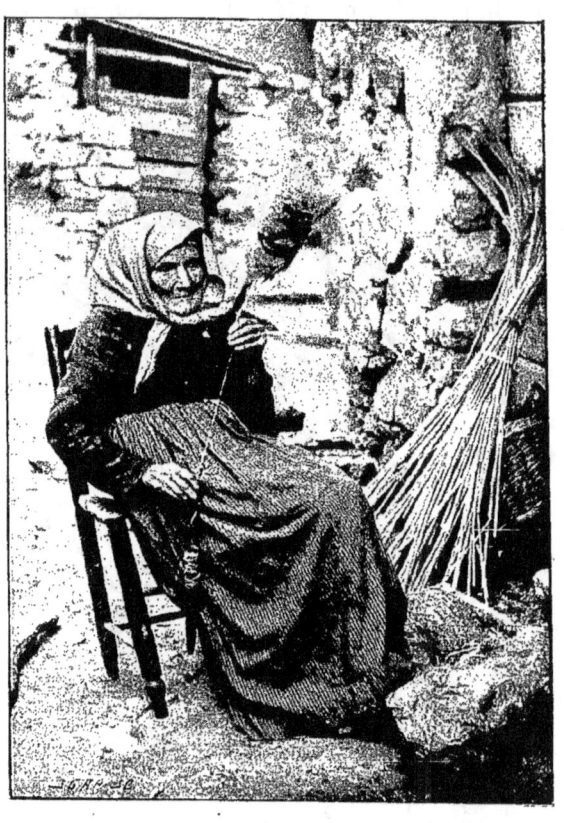

Fig. 7. — *Fileuse*, négatif de M. Moretti.

nous leur préférons, avec sa pose beaucoup plus « nature », la *Fileuse* de la figure 7.

Mais, le plus souvent, il faudra s'ingénier à composer ces scènes soi-même. Par l'étude des grands peintres, en consultant les reproductions des tableaux de maîtres, on acquerra les quelques notions de composition indispensables, et on pourra ainsi apprendre l'art d'équilibrer un tableau.

« Il ne faudrait pas, cependant, comme le fait remarquer

excellemment M. le comte d'Assche, que l'étude des belles œuvres incitât à les imiter trop servilement. Certaines imitations par la photographie des chefs-d'œuvre classiques ont été très heureuses, d'autres l'ont été moins, le plus grand nombre sont restées simplement grotesques. Tout dépend du sujet, et il y faut un certain discernement. Nous avons tous admiré la reproduction d'une photographie faite par M. Commessy, en serrant d'aussi près que possible l'imitation des *Glaneuses* de Millet. Cette reconstitution était très bonne, faite avec soin, avec talent, et, si le photographe a aussi bien réussi, c'est qu'il s'est gardé de viser trop haut. Ce tableau est emprunté à la vie des champs, c'est une scène de tous les jours en été, et aucune idée supérieure

Fig. 8. — *Causette*, négatif de M. Emile Petit.

ne doit se dégager de l'œuvre : le sujet reste dans les moyens du photographe. M. Commessy, qui est un artiste, a choisi dans l'œuvre de Millet *les Glaneuses*, il s'est bien gardé de s'attaquer au célèbre tableau de *l'Angelus*. C'est pourtant également une scène de la campagne, la même femme pourrait poser dans l'un comme dans l'autre, les accessoires sont peu nombreux, et le paysage, petite église de village dans une plaine, est commun ; aucune difficulté technique ; alors, pourquoi ne pas en

tenter la reproduction? C'est qu'une idée plane et domine tout le tableau du Maître : la grande idée de la Prière ; c'est que l'expression idéalisée des deux physionomies oblige à penser ; c'est, en un mot, que le peintre a su exprimer sur la toile un sentiment supérieur, le sien propre, qu'il a mis dans son tableau un peu de son cœur, un peu de son âme et de sa foi. Et voilà le point où le photographe ne saurait atteindre.

Fig. 9.
Un Geste cassant, négatif de M^{lle} Delarue.

L'imitation de bons tableaux par la photographie est un exercice excellent, à condition de savoir se limiter ; on est sûr que les règles primordiales de l'art seront observées, que le tableau sera bien composé, et, sans s'en douter, on apprendra beaucoup, tout en produisant des choses intéressantes. Ensuite, quand le photographe se sentira plus fort, il volera de ses propres ailes et composera à son tour des sujets nouveaux. »

S'agit-il de grouper quelques personnages en plein air ou dans un intérieur, c'est alors que le talent s'affirme et peut se donner toute carrière. *La Causette* (*fig.* 8), *Un Geste cassant* (*fig.* 9), pourraient à la rigueur passer pour de petites scènes prises en instantané, bien qu'on devine un effort de la part de l'opérateur pour arriver à rendre une idée plaisante ici, charmante là-bas, toutes deux simples et intéressantes.

C'est là une preuve qu'il n'est pas besoin, pour obtenir une scène de genre, de chercher à rendre une idée compliquée : il suffit que cette idée existe d'abord et qu'elle soit clairement traduite ensuite.

Pour ce qui est des petits tableaux : de *la Poupée malade*, du *Procès-Verbal*, il n'est pas possible de nier l'effort artistique et le talent de composition de leurs auteurs respectifs. Ce sont

Agiter avant de s'en servir.

là, dans leur genre, de petits chefs-d'œuvre d'esprit, dans lesquels le photographe a su grouper les personnages et les accessoires, de telle sorte que l'idée se trouve on ne peut plus clairement exprimée.

Enfin, après avoir acquis les quelques notions de composition indispensables, on pourra s'exercer à la composition de scènes destinées à illustrer quelque nouvelle ou quelque roman. Cette idée nous amène à dire quelques mots

— Comment vais-je lui faire prendre ?
Fig. 10.
La Poupée malade, négatifs de M. Remias.

de l'*Illustration du livre par la photographic d'après nature*.

Nous ne sortons pas pour cela de notre sujet. Au lieu que l'idée et sa traduction soient dues tout entières à l'opérateur, la composition seule, dans ce cas, lui incombe, puisqu'il a à faire un tableau de genre avec l'idée puisée dans tel chapitre de la nouvelle ou du roman à illustrer.

L'honneur de la première tentative d'une illustration du livre par la photographie d'après nature revient à notre éditeur lui-même, M. Ch. Mendel, dont il faut louer, en cela comme en bien d'autres innovations destinées à vulgariser la photographie, l'initiative intelligente, et à un photographe amateur de beaucoup d'habileté et de talent, M. Magron.

FIG. 11. — *Procès-Verbal.*

Cette innovation date de 1892, année où fut éditée la légende normande : *Un Chanoine enlevé par le diable*, bientôt suivie de cet autre ouvrage, *le Maître de l'Œuvre de Norrey*, également illustré par la photographie d'après nature.

Pour ces deux ouvrages, le cadre était tout naturellement indiqué; le document y côtoie la fantaisie, et, à côté de planches magnifiques reproduisant les parties les plus curieuses de l'antique cathédrale de Bayeux, on trouve des scènes composées entièrement par l'illustrateur.

Avec *l'Elixir du Père Gaucher*, l'un des contes les plus amusants

des *Lettres de mon Moulin*, de Daudet; avec *la Petite Maison*, une charmante nouvelle du temps passé dont nous aurons occasion de parler plus loin[1], avec *le Mariage manqué*, de J. Claretie, l'imagination de l'artiste s'est donné libre carrière.

Fig. 12. — Gravure extraite du *Maître de l'Œuvre de Norrey*.

1. Voir page 79, au chapitre de *l'Art de travestir les modèles*.

Mariage manqué, emprunté à la peinture des mœurs de la

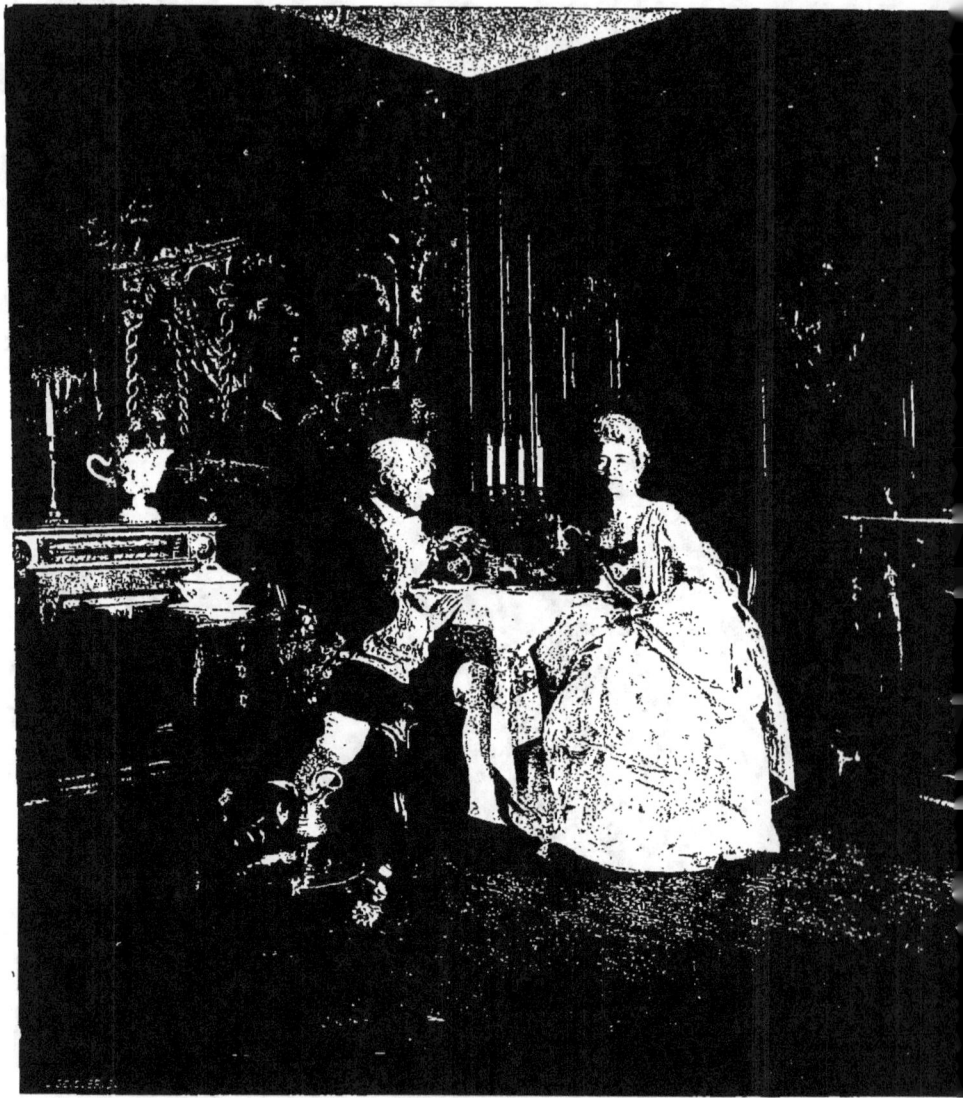

Fig. 13. — Gravure extraite du *Mariage manqué*.

société actuelle, est une nouvelle mélancolique et douce, que chacun peut lire dans les œuvres complètes de son éminent

auteur et qui est très connue. Qu'on examine, dans l'édition qu'en a faite M. Charles Mendel, édition illustrée par Magron, les deux scènes du notaire en tête à tête avec Gontran, au début des fiançailles, puis, plus tard, au moment où Gontran annonce au notaire que « tout est rompu »; celle de Gontran feuilletant avec sa fiancée l'album de famille que tout intérieur bourgeois qui se respecte possède sur l'une des tables de son salon, et qu'on nous dise après cela s'il est possible de rendre avec plus de sincérité et de fraîcheur ces petits épisodes de la vie de tous les jours.

FIG. 14.
Gravure extraite de *l'Élixir du Père Gaucher*.

La réalisation du *sujet de genre* peut donc conduire, comme on voit, aux applications les plus intéressantes, et il est bien certain que, grâce aux hardis novateurs dont nous avons cité les noms, elle aura doté d'une ressource précieuse le livre du XXe siècle.

II

DISPOSITIFS SPÉCIAUX
ET PROCÉDÉS RÉCRÉATIFS

II

DISPOSITIFS SPÉCIAUX
ET PROCÉDÉS RÉCRÉATIFS

LE PORTRAIT CHEZ SOI

Nos lecteurs ont certainement eu l'occasion d'admirer, dans les revues illustrées, le portrait de M. X..., littérateur de renom, ou de M. Z..., peintre célèbre, pris dans son cabinet de travail ou dans son atelier. Cette façon de comprendre le portrait, en reproduisant le sujet dans son propre intérieur, est évidemment très heureuse et offre, dans tous les cas, infiniment plus d'intérêt que le portrait banal obtenu chez le photographe professionnel, devant un fond de toile peinte ou au milieu d'un décor de bric-à-brac.

Avec un peu d'habitude et de goût de la part de l'amateur, et en tenant compte des quelques principes généraux que nous allons exposer, il lui sera relativement facile d'obtenir le portrait satisfaisant d'une personne représentée dans l'une des pièces de son habitation même, c'est-à-dire entourée des objets qui lui sont le plus familiers.

Certaines chambres, en effet, peuvent se transformer facilement en atelier, surtout quand elles sont spacieuses et qu'elles sont munies d'une large fenêtre; ajoutons que l'éclairage sera surtout favorable si la chambre se trouve à un deuxième étage. Si la pièce possède plusieurs fenêtres, on s'arrangera pour les obturer

complètement, sauf une, de façon à ne pas être gêné par des lumières arrivant de directions différentes, et, dans le cas où la paroi ne serait pas assez éloignée pour qu'aucune ombre ne vînt tomber sur le modèle, une fenêtre formant le coin ne pourrait être utilisée.

Il faut, autant que possible, que la fenêtre utilisée soit tournée vers le nord; cependant le résultat pourra être également satisfaisant si on opère l'après-midi avec une fenêtre donnant à l'est, ou dans la matinée avec une fenêtre tournée à l'ouest; dans tous les cas, on délaissera une fenêtre recevant directement les rayons du soleil.

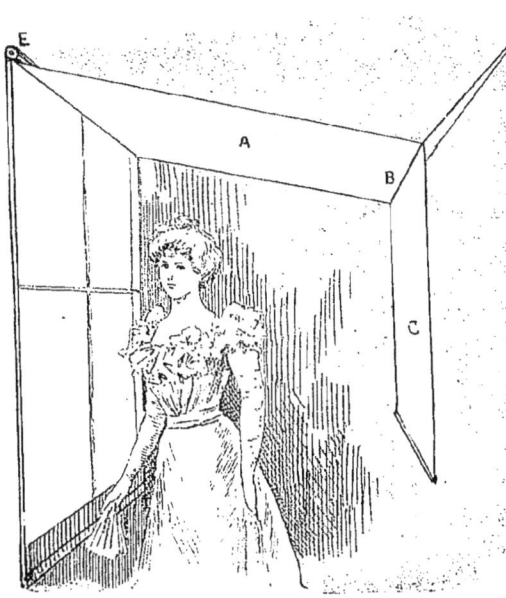

Fig. 15.

La lumière d'en haut étant très avantageuse, on aura soin d'enlever les rideaux, les stores, capables d'arrêter cette lumière; toutefois, on n'oubliera pas que la meilleure est celle qui vient éclairer le modèle sous un angle de 45°. Conséquemment, on évitera l'emploi d'une lumière basse, et, dans le cas où la fenêtre toucherait presque le plancher, on serait obligé de cacher la partie inférieure, soit avec du papier sombre, soit avec un tissu non transparent.

Voici, par exemple, un moyen d'obtenir une bonne lumière d'en haut donnant à peu près les mêmes effets de lumière que ceux d'un photographe. On se procure un long morceau de calicot blanc AC qu'on attache à un rouleau cylindrique E, et qu'on tire dans toute sa longueur, de façon à pouvoir l'attacher au-dessus du

modèle au moyen d'un bâton B et d'une ficelle D fixée à un clou ou à un bec de gaz (*fig.* 15).

Ces données générales bien comprises, examinons avec quelques détails le dispositif qu'on peut mettre en œuvre dans le cas qui nous occupe et que nous empruntons à la revue photographique *Apollo*.

Pour faire du portrait en chambre, il faut absolument avoir un écran blanc réfléchissant suffisamment la lumière pour éclairer le côté ombré de la figure. Il est nécessaire de bien connaître son emploi et de se rendre compte de son utilité. Ainsi, supposons que l'on veuille faire du portrait dans une chambre telle que celle qui est représentée par la figure 16, où A et B sont les fenêtres : A, la fenêtre qui sert de source de lumière ; B, une fenêtre qu'on a eu

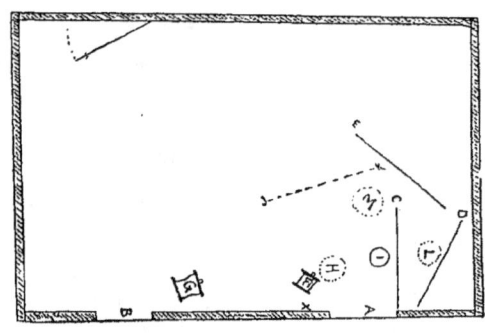

Fig. 16.

soin de boucher complètement ; G, l'appareil photographique ; I, le modèle ; C, le fond, et E, l'écran réflecteur.

Nous laissons le sujet prendre sa place ; nous nous mettons à quelque distance pour observer l'éclairage du modèle, et, sans changer de position, nous interposons entre la fenêtre et le sujet un large morceau de papier et de carton. Qu'observons-nous alors ? Un changement complet des traits. Au lieu de l'éclairage dur et irrégulier que nous avions remarqué auparavant, nous voyons maintenant la physionomie baignée d'une illumination douce et modérée. Nous jugeons donc ce qu'il faut faire, après avoir compris qu'une trop vive lumière n'arrivant que d'un seul côté est mauvaise.

Dans une chambre ordinaire, la lumière nous viendra toujours d'un seul endroit, la fenêtre, tandis que dans un atelier nous aurons non seulement la lumière d'en haut, mais aussi toutes les lumières latérales. Tâchons donc de reproduire un pareil

éclairage dans notre appartement. Cela est possible, comme le montre la figure 17, dans laquelle A est un carton blanc qui peut être attaché facilement au plafond au moyen de ficelles, nous donnant ainsi la lumière d'en haut, et B, un autre carton que l'on pourra appuyer contre une chaise posée sur une table. Comme la lumière de côté qui vient de la fenêtre est trop forte et que le côté ombré de la figure ne reçoit aucune lumière directe, il est nécessaire de placer en plus de l'écran réflecteur un écran transparent. Celui-ci sera en papier blanc très mince, rond, et sera disposé entre la fenêtre et le modèle. Il doit être assez épais pour intercepter une trop vive lumière, mais cependant assez mince pour en laisser passer une faible partie.

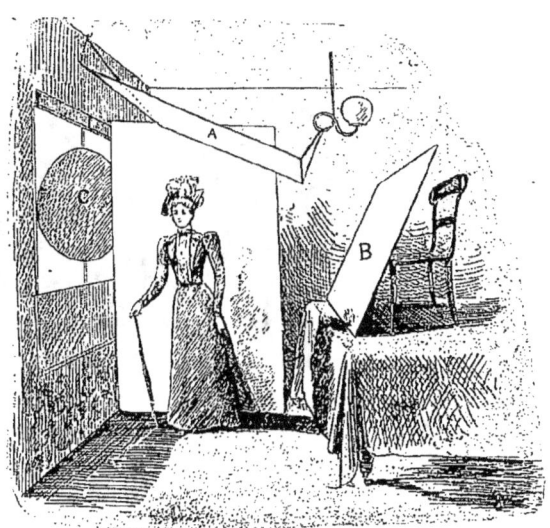

Fig. 17.

Le mieux est d'employer un cerceau recouvert de papier de soie. A l'aide d'une ficelle, on le suspendra à la hauteur voulue. Dans la figure, cet écran est représenté en C.

Comme écran réflecteur, on peut aussi se servir d'un drap de lit qu'on pose sur un échafaudage quelconque. Il ne faut pas le placer trop en arrière, mais de côté, en JK par exemple (*fig*. 16). On peut encore obtenir de bons résultats, sans écran supérieur, à la seule lumière formée par la fenêtre, mais alors en ayant soin de placer le modèle bien au fond de la chambre. L'écran réflecteur doit être posé de côté et légèrement incliné. L'arrangement qui sera fait dans ce cas se retrouve encore sur la figure :

I est le sujet; D, le fond; JK, l'écran réflecteur; G, la chambre noire. Enfin on pourrait encore adopter la disposition suivante : M, le modèle; E, le fond; F, la chambre noire.

Les portraits à la Rembrandt peuvent aussi s'obtenir dans une chambre ordinaire, mais moins avantageusement cependant que dans un atelier. Dans ce cas, le modèle doit être placé de manière qu'une forte lumière passe sur le front, le nez et le menton de la personne, tandis que l'autre partie se trouve dans une demi-teinte pas trop foncée. Quand on exécute de tels portraits, on commet souvent la faute de représenter les ombres trop plates et trop noires. Mais, comme la beauté des portraits *Rembrandt* consiste surtout dans une bonne répartition des ombres, celles-ci ne doivent pas se perdre dans une trop grande obscurité, laquelle ne posséderait ni charme, ni énergie.

Fig. 18.

En n'employant qu'un éclairage direct, le portrait devient trop dur. Par conséquent, il est indispensable de se servir d'un petit écran réflecteur pour obtenir une lumière douce et étendue qui diminue les contrastes tout en laissant au modèle toute sa valeur. Comme fond, il faut se servir d'étoffes foncées ou rouges.

Si on considère tous les principes de cette méthode : que la lumière doit arriver d'un point situé entre le modèle et le fond, que la partie ombrée de la figure doit fournir cependant des détails sur la photographie, on trouvera que, dans une chambre telle que celle qui est figurée ici (*fig.* 16), il sera prudent d'adopter la disposition suivante : G, la chambre noire; D, le fond tout à fait sombre; JK, l'écran réflecteur, et H, le modèle qui doit tourner le regard vers un point situé près de X.

Un autre dispositif qui nous a paru également très intéressant est celui que M. Traill Taylor a donné dans le *British Journal of Photography*.

L'auteur fait asseoir son modèle en face d'une fenêtre, orientée comme il est dit précédemment ; il suspend derrière lui une étoffe F qui remplace le fond (*fig.* 18). Sur le cadre de la fenêtre, ou sur une table étroite placée tout près, est dressée une glace G, dans laquelle le modèle étudie lui-même, — et avec quel soin jaloux ! — ses jeux de physionomie les plus avantageux et les différents effets d'éclairage donnés par les positions diverses qu'il essaie en face du miroir.

Près de lui et un peu en arrière, pour ne pas avoir d'ombre portée, on place l'appareil A. Il suffit alors de faire légèrement pivoter le miroir dans une direction moyenne entre l'appareil et le modèle pour que celui-ci voie l'objectif dans la glace au lieu de sa propre image. On procède alors à la mise au point, qui se fait comme d'habitude (il est évident que la somme des distances de l'appareil à la glace et de celle-ci au modèle doit être égale à la distance totale nécessaire à une opération directe).

La pose devra être relativement courte, la lumière arrivant normalement sur le sujet ; il est même probable que, dans les premiers essais, on péchera par excès. Avec quelque habitude, on parviendra à donner le temps d'exposition exact et à produire des clichés très doux et d'une grande harmonie.

LA MULTIPHOTOGRAPHIE

Le premier souci du photographe, lorsqu'il a à faire le portrait d'un client, est de placer son modèle de façon à le présenter sous son aspect le plus avantageux; joignez à ce premier détail les retouches demandées, et particulièrement recommandées par le modèle, et qu'accentuera encore le photographe, certain en cela de flatter la vanité de son client, et vous obtenez le défaut capital du portrait photographique actuel, lequel manque souvent de naturel, à ce point qu'il devient de moins en moins ressemblant. — « C'est frappant de vie et de vérité ! » s'entendra dire la personne qui présentera elle-même son portrait aux bonnes amies venues en visite. — « Mais ce n'est pas elle ! Voyons, ma chère, l'auriez-vous reconnue ? » s'exclameront les mêmes bonnes âmes dès que la première aura le dos tourné.

La *multiphotographie* est de nature à remédier à cet inconvénient dans une certaine mesure, puisqu'elle montre le modèle en même temps sur plusieurs faces différentes, et qu'en variant à l'infini les effets de pose *pour une même et unique pose*, elle nous permet de nous contempler de la même façon que d'autres personnes placées à des endroits différents nous voient de ces endroits.

Ce n'est pas là, à proprement parler, un système particulier de photographie, et le matériel nécessaire n'est guère compliqué, puisque deux grands miroirs suffisent, et que les glaces de nos appartements sont assez parfaites pour permettre d'arriver au résultat cherché.

Chacun sait, en effet, que lorsqu'une image est placée devant deux miroirs inclinés l'un vers l'autre sous un angle de 90°, trois

images sont reflétées dans le miroir ; avec un angle de 60°, il s'y produit cinq images, et avec une inclinaison de 45°, sept images ; enfin, lorsque les miroirs sont parallèles, il en résulte, théoriquement, un nombre *infini* d'images.

Dans la multiphotographie, la production des effets susmentionnés est utilisée pour établir en une seule pose (ou exposition) une série de vues du même sujet, et différentes les unes des autres.

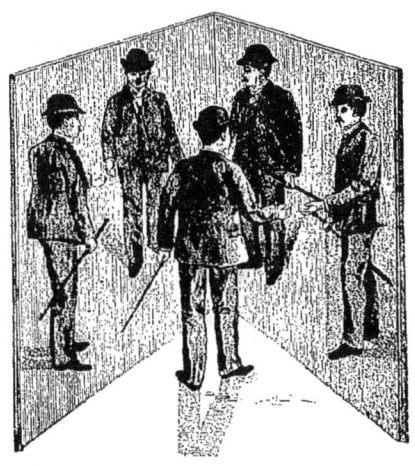

Fig. 19.

La personne qui doit être photographiée est assise de façon à tourner le dos à l'appareil, alors que la figure est placée en regard de deux miroirs inclinés à l'angle voulu, l'un vers l'autre, leurs bords intérieurs se touchant.

Dans la figure 19, ces miroirs font un angle de 72°. Les réflexions successives d'un miroir à l'autre font perdre un peu de lumière à chaque image ; en outre, les images vont s'éloignant de plus en plus : il faut donc savoir se borner dans le nombre d'images à obtenir, et c'est pourquoi cette disposition à 72° est, dans la pratique, celle qui donne les meilleurs résultats. Il en résulte donc quatre images. La pose étant terminée, sur le négatif développé apparaissent non seulement la photographie du sujet vu de dos, mais également les quatre images réfléchies et présentant le sujet vu de profil et dans différentes positions trois quarts.

Le chemin, ou les directions prises par les rayons lumineux, sont déterminés par la loi d'après laquelle l'angle d'incidence est égal à l'angle de réflexion. Dans le diagramme (*fig.* 21), nous avons tracé les rayons de lumière de façon à indiquer le chemin qu'ils parcourent, du sujet au miroir, et de là à l'appareil photographique, donnant ainsi une idée claire de la relation des images

par rapport au sujet, et des cinq images au plan focal, la position virtuelle des images étant plus éloignée de l'instrument photographique que ne l'est la personne en réalité.

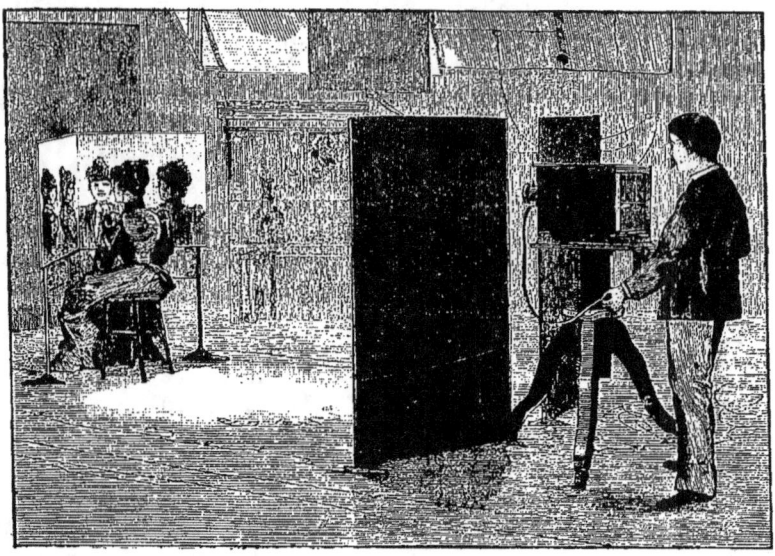

Fig. 20.

Notre figure 20 représente un atelier disposé pour ce nouveau

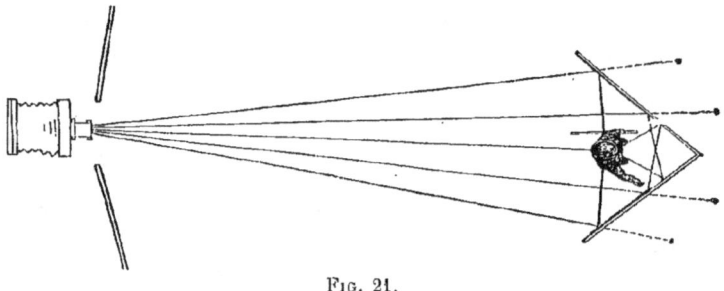

Fig. 21.

système de photographie, et les figures 22 et 23 sont les reproductions de portraits multiples empruntés au *Photographic Times* et obtenus par ce procédé. Il y a lieu de remarquer que ce

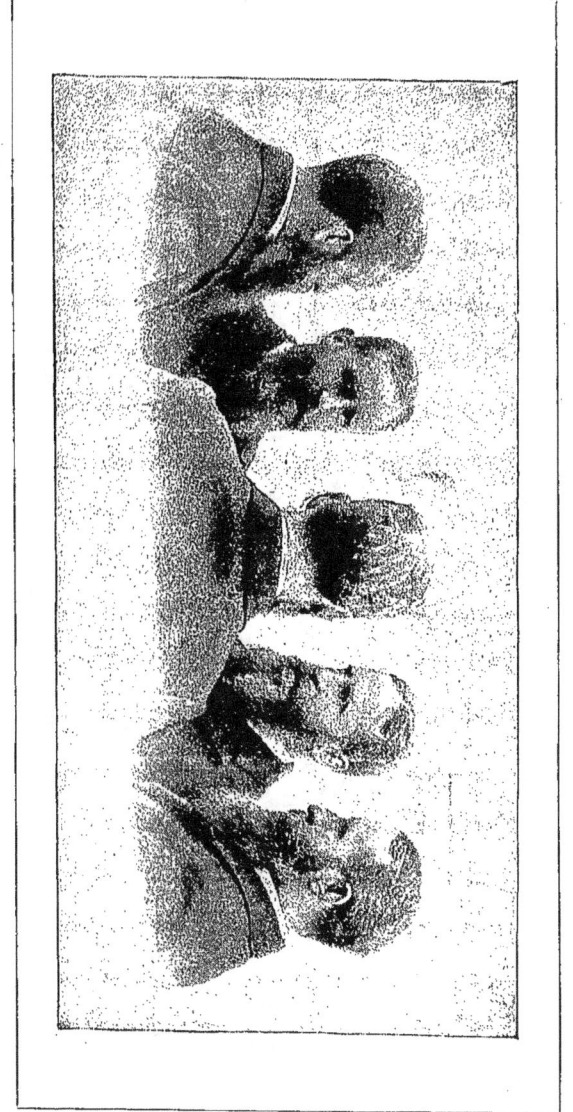

Fig. 22.

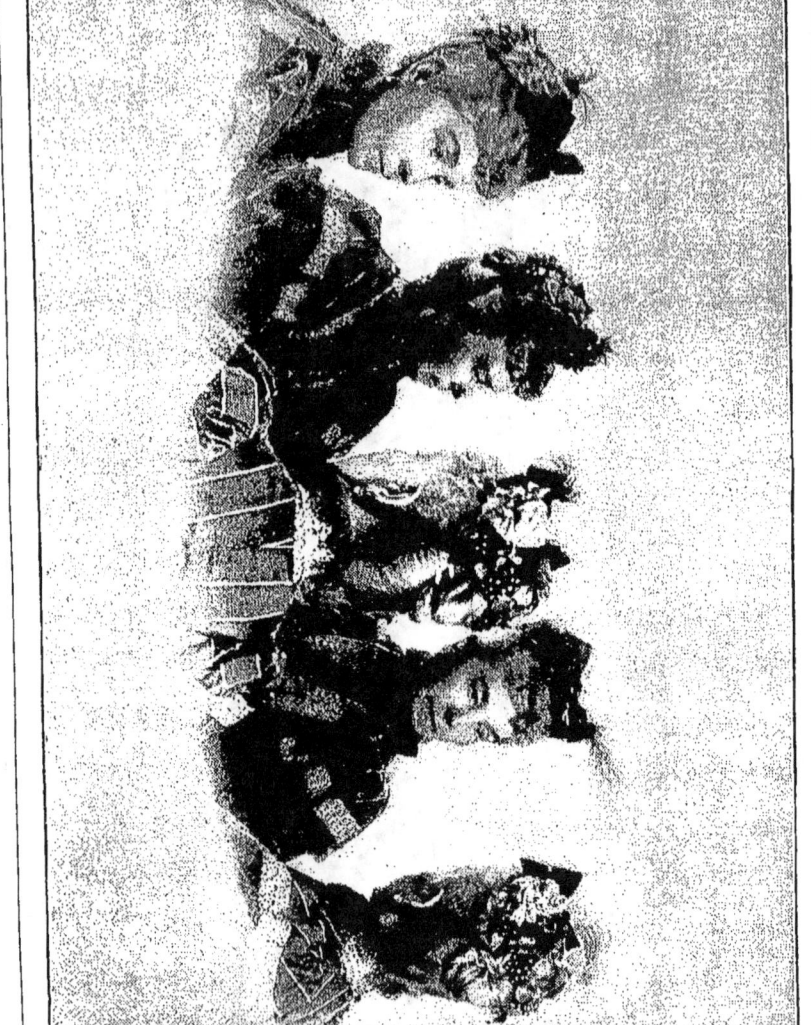

Fig. 23.

procédé résout d'une manière extrêmement élégante le problème de la photographie multiple, parce qu'il n'exige aucun artifice en ce qui concerne la photographie proprement dite. En outre le cliché ne demande aucune retouche, alors que les procédés ordinaires par poses successives obligent à effectuer des raccordements entre les diverses parties de l'image. Les épreuves à fond noir n'ont pas cet inconvénient, mais le procédé n'est pas d'une application aussi générale en ce qui concerne le choix des sujets. Ainsi il est difficile de l'employer pour des objets de couleur foncée, parce que le fond lui-même s'impressionne un peu pendant la pose.

Par contre, le procédé par poses successives permet de varier les attitudes à chaque pose.

On ne saurait, du reste, établir un parallèle entre les deux procédés : chacun d'eux a sa raison d'être et ses avantages particuliers. Le procédé par poses successives est resté une récréation intéressante, mais sans applications. Celui dont il s'agit ici pourrait, au contraire, devenir d'une application courante pour le portrait.

LES SILHOUETTES PHOTOGRAPHIQUES

Le dessin d'un objet ou d'un être animé d'après l'ombre qu'il projette sur un écran interposé entre une source lumineuse quelconque et lui-même peut être considéré comme rudimentaire ; c'est le procédé employé par l'enfant alors qu'il sait à peine se servir d'un crayon, et son origine, peut-on dire, remonte aux temps les plus reculés de notre civilisation.

Mais, si la silhouette est d'exécution facile, elle n'est pas pour cela dépourvue de toute expression artistique, et elle a au moins le premier mérite de porter en elle-même la caractéristique de la ressemblance et du trait, c'est-à-dire la rigoureuse exactitude de la forme.

D'ailleurs la fortune rapide et durable des modernes théâtres d'ombres n'est-elle pas une démonstration péremptoire de la vérité d'observation et de la force d'émotion ou d'ironie que l'artiste peut enfermer dans un simple contour, dans la ligne extérieure qui limite le sujet représenté de profil ?

Lorsque Lavater, au moyen d'un dispositif bien connu, consistant surtout en un verre transparent sur lequel était fixé un papier huilé où venait se projeter l'ombre du modèle, s'ingéniait à en obtenir la silhouette grandeur nature, c'était avec la prétention de découvrir les principaux traits du caractère, d'après la mesure des proportions entre la hauteur et la largeur de la tête.

Sans afficher la même prétention, loin de là, nous pourrions, en le modifiant quelque peu, utiliser, pour obtenir des silhouettes photographiques, le dispositif dont se servait Lavater. Il suffirait pour cela de remplacer le papier huilé par une feuille de gélatinobromure ; mais, étant donnée la grande dimension de la feuille

sensible, le procédé serait loin d'être pratique, en ce sens surtout qu'il serait très coûteux.

Un moyen infiniment plus simple consisterait à prendre un instantané de la silhouette projetée par le soleil sur un mur blanc; mais on n'a pas toujours à sa disposition un mur parfaitement blanc, exposé à souhait, alors que la méthode suivante,

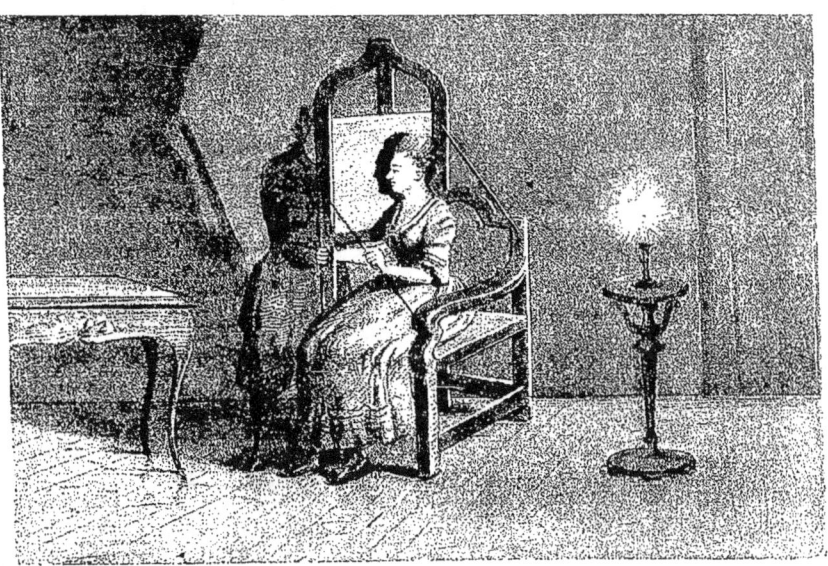

Fig. 24.

indiquée par M. R. d'Héliécourt dans *Photo-Revue*, peut donner, dans tous les cas, d'excellents résultats.

Le matériel nécessaire se compose d'un appareil photographique ordinaire, monté sur pied ou posé sur un support quelconque, et d'un écran transparent en mousseline ou en calicot que l'on tend dans l'embrasure d'une fenêtre.

Le modèle est placé entre l'appareil et l'écran, à contre-jour, par conséquent; il doit être disposé dans l'attitude qui convient au sujet ou au personnage à représenter. Pour l'avoir en entier, il faut le placer sur un piédestal, une table par exemple, dont le niveau sera à la hauteur de l'objectif; de cette façon, la sur-

face du support ne sera pas vue en perspective et ne s'élèvera pas au-dessus de la partie inférieure du sujet.

Quand il s'agit d'un portrait-buste, on fait asseoir le modèle sur un siège sans dossier, ou même on le laisse debout, sans avoir besoin de le jucher sur une plate-forme.

La mise au point se fait sur le sujet, qui doit se détacher en noir sur le fond lumineux ; c'est à ce moment que l'on rectifie l'attitude et que l'on ajoute, s'il y a lieu, les accessoires sommaires, et toujours de forme très simple, qu'il convient de faire figurer dans la scène.

Il ne reste plus qu'à poser en évitant la surexposition ; il est préférable de rester au-dessous d'une exposition normale : plus le cliché est heurté, plus on aura de chances de se rapprocher du but proposé. Il n'y a pas plus de difficulté à opérer à la lumière artificielle ; la seule modification essentielle

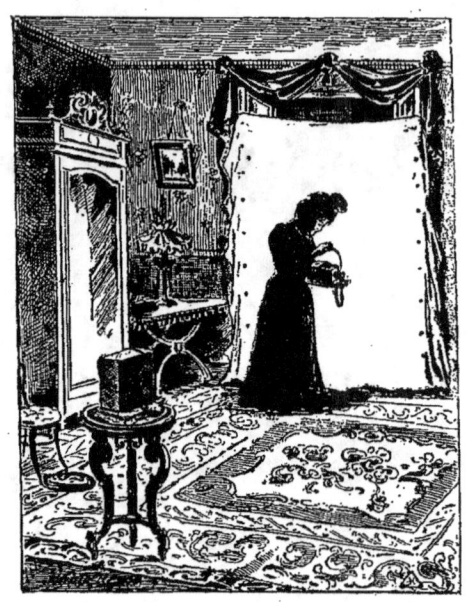

Fig. 25.

à apporter au dispositif ci-dessus consiste à rendre l'écran translucide dans la baie d'une porte suffisamment large et à produire un éclair magnésique derrière la toile et dans le prolongement de la ligne qui joint l'appareil au centre du sujet.

La disposition représentée dans la figure ci-contre s'applique aux deux genres d'opération diurne et nocturne : dans les deux cas, l'écran est fixé avec des clous à dessin sur les battants de la fenêtre ouverte : il est éclairé par la lumière du jour ou par un appareil producteur de lumière artificielle (lampe au magnésium, photo-poudre, etc.) fixé à la persienne, ou disposé sur le balcon, s'il y en a un (*fig.* 25).

L'allumage peut être donné par un aide placé derrière l'écran ;

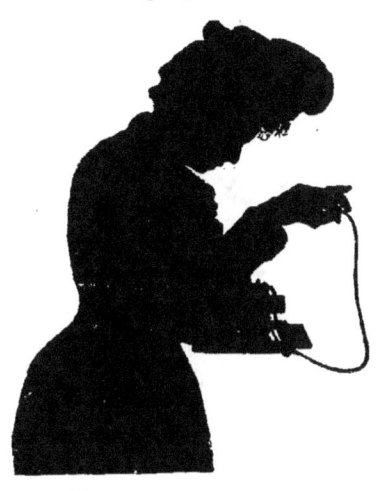

FIG. 26.

mais on se dispensera de son concours en mettant le feu avec un détonateur actionné par un cordon, ou avec un fil de coton nitré (mèche pyroxylée), ou mieux, comme nous le faisons nous-même, avec un allumoir électrique à distance.

De même que, dans l'opération à la lumière du jour, il importe de veiller à ce que l'action lumineuse soit modérée, de même il faut éviter l'introduction de l'éclair dans la pièce où sont installés l'appareil et le modèle : pour cela, on obture avec des tentures la partie de la baie qui ne serait pas garnie par l'écran et même les zones de l'écran lui-même qui seraient en dehors de la surface utilisée. Si l'on ne prenait pas ces précautions, les reflets de l'éclair magnésique, renvoyés par le plafond et les cloisons, éclaireraient la partie du modèle tournée vers l'objectif et donneraient de la demi-teinte là où il ne faut qu'un noir absolu.

La figure 26 a été obtenue par le procédé que nous venons de décrire. Il en est de même de la silhouette ci-contre, que nous intitulons : *Fumeur précoce*, avec cette différence toutefois que le temps de pose a été suffisant pour que le modèle soit

FIG. 27. — *Fumeur précoce*.

légèrement indiqué, ce qui donne un aspect particulier à l'image.

REPRODUCTION DES TABLEAUX

La reproduction photographique d'un tableau n'est pas toujours un travail facile, bien que l'emploi des surfaces orthochromatiques ait permis de réaliser un grand progrès dans cette branche.

Cependant, indépendamment de la plaque à employer, le placement du tableau à reproduire et les précautions à prendre pour éviter les réflexions de lumière comptent parmi les points les plus difficiles à noter et donnent à cette distraction quelque analogie avec l'obtention du portrait en chambre.

Quand la pose doit se faire dans un atelier exposé au nord, éclairé par le haut et par les côtés, on tirera tous les rideaux du haut et des côtés, et on placera le tableau à reproduire contre le mur tourné vers le sud.

On ouvrira alors graduellement les rideaux du haut, de chaque côté du tableau, de façon à obtenir un bon éclairage du sujet et en évitant, avec le plus grand soin, les reflets de lumière.

Si on ne dispose pas d'un atelier vitré, on fera la reproduction dans une chambre ordinaire en employant un éclairage adouci, de nature à mettre suffisamment en valeur tous les détails de la peinture.

Après avoir mis au point avec soin, on diffusera la lumière à l'aide d'une fine mousseline.

Auparavant, il est bon de s'assurer si la toile du tableau est bien tendue sur le cadre, car il arrive souvent que, détachée du châssis, elle présente des pliures assez fortes qui vont jusqu'au centre du tableau. On pare à cet inconvénient en renfonçant un peu les petites cales des coins du châssis.

Si la toile était trop détachée, il deviendrait dangereux de la recoller; dans ce cas, il est plus prudent de la détacher complètement avec beaucoup de prudence et de la reclouer sur un nouvel encadrement.

Par exemple, une chose qu'il ne faut jamais oublier de faire avant de tenter la reproduction, c'est de nettoyer soigneusement le tableau, et ce nettoyage demande toujours un soin particulier.

Une peinture à l'huile de quelque valeur devrait être le moins possible touchée avec de l'eau, voire de l'eau chimiquement pure.

Après avoir bien épousseté, si le tableau est poussiéreux, on emploiera l'huile de lin et l'essence de térébenthine, l'alcool même, à la condition d'être manié avec la plus grande circonspection, et de la sorte on n'apportera sur la toile aucun élément étranger à ceux qui y sont déjà, ou au moins qui ne puisse se combiner sans danger avec eux. Quand le nettoyage est achevé, il suffit de frotter la toile avec un tampon d'ouate ou de linge très fin, légèrement imbibé d'un mélange à parties égales d'huile de lin et d'essence de térébenthine, pour rendre la surface suffisamment apte à la reproduction photographique.

Un autre point à considérer est que l'huile employée pour la peinture a souvent pour action de rendre les parties claires du sujet plus ou moins jaunâtres. On aura soin, dans ce cas, de surexposer légèrement et de développer dans un vieux bain jusqu'à obtention d'un cliché satisfaisant.

Quand on se sert de plaques ordinaires, il peut arriver qu'on obtienne des contrastes trop violents; on arrivera à contre-balancer ceux-ci en étalant au dos du cliché un vernis mat et en réduisant légèrement les parties trop denses.

LES ANIMAUX PHOTOGRAPHIÉS PAR EUX-MÊMES

Nous avions déjà *les Animaux peints par eux-mêmes*, et nous pourrons avoir désormais, — pratiquement, — *les Animaux photographiés par eux-mêmes*.

Oui, sans qu'on ait besoin de les en prier, ils viendront eux-mêmes, avec la patte, déclencher l'obturateur et faire fulminer le déflagrateur qui éclaire le sujet.

Rien de plus simple, on va le voir, que d'obliger une bête, si sauvage soit-elle, à nous livrer son portrait; et quelle ressource, si elle a commis quelque dégât sur nos terres, pour avoir son signalement en la prenant au moment même du flagrant délit!

Voici, d'après le *Scientific American*, en quoi consiste le procédé :

Sur la piste que suit ordinairement l'animal, on pose une trappe, non pas une trappe qui permette de saisir le fauve pour l'obliger à poser, non, une simple planche qui bascule suffisamment pour mettre en action l'obturateur d'un appareil photographique braqué dans le voisinage, et pour provoquer en même temps la déflagration d'un puissant appareil d'éclairage, car on opère la nuit seulement, afin d'éviter à l'animal toute espèce de distraction.

Celui-ci pose-t-il, en passant, la patte sur la trappe? Aussitôt l'obturateur se déclenche, la lumière jaillit abondante, aveuglante; l'animal, un instant terrifié, s'enfuit à toutes pattes, mais trop tard, car il est pris photographiquement.

Nous donnons ci-dessous le fac-similé d'une photographie obtenue de cette façon. Quelles ressources n'allons-nous pas puiser dans cette ingénieuse idée! Pour n'en citer qu'une, supposons

que, chasseur, vous êtes sur le point de louer une chasse et que vous vouliez vous assurer si elle est giboyeuse. Vous disposez simplement sur le terrain un grand nombre de trappes et d'appareils ; si vous en mettez suffisamment, vous aurez en deux jours toutes les photographies du gibier. Après avoir supprimé les

Fig. 28.

doubles, vous pourrez les compter et les classer par espèces. Quand, plus tard, une pièce sera tombée dans votre carnassière, vous n'aurez, pour en reconnaître l'identité, qu'à la comparer à sa photographie.

Peut-on imaginer quelque chose de plus simple, et les détracteurs de la photographie ne seront-ils pas, cette fois, obligés d'avouer que cet art possède des applications sans nombre et d'une grande originalité ?

PHOTOGRAPHIE DES FLEURS

Quelqu'un l'a dit avant nous : Qu'y a-t-il de plus beau à photographier qu'une fleur, si ce n'est un beau visage? Et quelle occupation plus amusante pour le véritable ami de ces charmantes productions de la nature que celle de se confectionner un album de leurs photographies, au-dessous desquelles il inscrira quelques beaux vers empruntés à ceux de nos poètes qui ont le mieux chanté ces chefs-d'œuvre de grâce et de délicatesse?

Nous envisageons donc ici la photographie des fleurs au point de vue artistique. Il s'agit de cette photographie spéciale par la méthode ordinaire : l'amateur aura tout profit à s'inspirer des excellents conseils donnés par M. E.-W. Jackson, dans *Photography*, et qu'il formule en ces termes :

« Les fleurs sont pleines de courbes les plus subtiles et les plus gracieuses avec de splendides gradations de lumières et d'ombres. Quand nous réalisons ces dernières qualités, notre but est atteint. La couleur ne peut pas nous attirer, car la photographie est impuissante à la reproduire, et, en groupant nos sujets, nous ne tâcherons que d'éviter les trop grands contrastes que donneraient des fleurs de couleurs trop différentes.

La pose, — si nous voulons conserver les délicates demi-teintes des fleurs de couleurs claires, — pour les fleurs très foncées et les fleurs parfaitement blanches, est tellement différente qu'il est absolument impossible de donner une pose exacte quand on associe ces deux sortes de fleurs de tons différents. On peut légèrement obvier à cet inconvénient en plaçant les fleurs les plus foncées le plus près de la fenêtre, — ou de la source

lumineuse, — laissant les plus claires dans la lumière plus diffuse.

Il va sans dire que les plaques isochromatiques sont nécessaires pour la photographie florale. Si on doutait des avantages ou des désavantages de ces sortes de plaques, — car elles ont leurs fervents partisans et leurs chauds détracteurs, — sur les plaques ordinaires, il suffirait d'essayer les deux pour avoir immédiatement une conviction. Dans ma pratique personnelle, j'emploie un écran jaune de coloration moyenne, et je donne une pose aussi longue que possible.

Quand on met les fleurs dans des vases, il semble toujours y avoir une sorte de « tremblotement » imperceptible ; la plus légère agitation de l'air occasionnera naturellement des vibrations, surtout si les fleurs ont de longues tiges frêles. On a souvent conseillé de garnir les tiges de fils de fer pour éviter ce mouvement. Mais je n'en ai jamais trouvé la nécessité en prenant un peu de précautions.

Quant à la longueur du foyer à employer pour l'objectif, la théorie nous dit qu'une distance focale assez grande donne de la rondeur, du modelé, mais, comme nous devons généralement placer la chambre assez près du modèle et qu'il faut éviter le flou, un petit foyer est plus pratique pour avoir tous les plans nets. Je me trouve très bien en employant $f/32$.

La question du développement est très importante. Un négatif doux est préférable si nous voulons conserver l'apparence crayeuse des grandes lumières, et il vaut mieux sous-développer que de perdre les harmonieuses gradations de tons qui contribuent tant à la beauté d'une étude de fleurs.

Une méthode charmante pour photographier les fleurs sauvages serait de les prendre croissant dans leur « habitat natif », avec leur fond de forêt ou de buissons. Naturellement, dans ce cas il faut que l'atmosphère soit très calme ; mais, par cette méthode, on obtiendra beaucoup plus d'originalité.

Comme le caractère et la beauté d'une fleur résident très souvent dans sa tige et son feuillage, nous tâcherons d'en obtenir le plus possible. Le feuillage, en général, est trop sombre pour venir

convenablement avec des fleurs claires, et l'on court le risque certain, en photographiant les deux ensemble, d'en avoir toujours un sur ou sous-exposé. Un effet assez gentil peut être obtenu en usant d'un réflecteur quelconque qui éclaire davantage les tiges et l'avant-plan, lesquels sont souvent une partie faible de la composition.

Après avoir obtenu un négatif convenable, il reste la question non moins importante de la méthode d'impression à employer.

Il y a maintenant tellement de papiers que l'on ne sait lequel choisir. Tout d'abord, nous pouvons exclure tous les papiers à surface brillante. Peu de fleurs ont des pétales brillants, et même ceux-ci ne donneront pas une épreuve satisfaisante sur papier glacé; une surface mate semble donc être plus en harmonie avec la grâce de la fleur. »

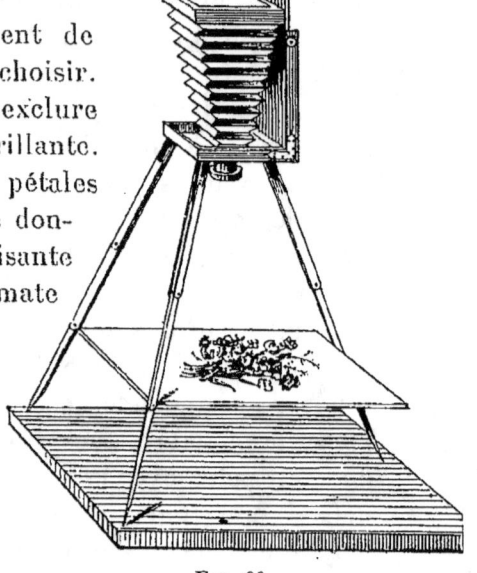

Fig. 29.

D'ailleurs, les amateurs ne s'en tiennent pas toujours à la méthode ordinaire, et plusieurs dispositifs ont été imaginés pour arriver à pratiquer la photographie florale dans les meilleures conditions possibles. En voici un, par exemple, qui nous semble digne d'être recommandé :

On construit avec les branches d'un pied ordinaire d'appareil touriste le support dont nous donnons ci-contre le croquis.

La planchette supérieure a la forme triangulaire; chacune de ses pointes est préparée pour recevoir l'une des branches, qui s'y fixe au moyen d'un boulon à oreilles.

Une ouverture centrale est pratiquée pour donner passage à l'objectif de l'appareil qui doit s'y appuyer.

La partie la plus dispendieuse, et aussi la plus fragile, du

système, est la glace ou vitre qui vient se rattacher aux boulons de la branche inférieure ; cette vitre est le support transparent sur lequel seront disposés avec goût les objets à photographier.

Au-dessous, on étend sur le sol un papier commun plus ou moins foncé de ton.

On comprend que la mise au point soit extrêmement facile, puisqu'elle s'opère par le seul jeu de la crémaillère de la chambre noire.

Le principal avantage que présente un semblable dispositif est la suppression des ombres portées, qu'il est impossible d'éviter quand les modèles sont disposés verticalement, malgré les précautions que l'on peut prendre pour modifier l'éclairage.

De plus, les fleurs peuvent être posées sans être attachées et conserver toute leur fraîcheur et tout leur éclat, même après plusieurs opérations successives avec des dispositions changeantes.

Ceux qui font de la botanique leur passe-temps favori trouveront donc, dans la chambre noire, un collaborateur précieux pour enregistrer et conserver les spécimens qui les intéressent le plus, et le dispositif que nous venons d'indiquer leur sera évidemment d'un grand secours ; mais, envisagée à ce point de vue, la photographie florale peut donner lieu à d'autres considérations et à d'autres procédés qui feront l'objet de l'un des chapitres suivants.

FLEURS DE GIVRE

La photographie florale n'est pas seulement intéressante pour ceux qui aiment les fleurs pour elles-mêmes et pour ceux qui s'occupent de botanique; les artistes y cherchent souvent des motifs d'ornementation. Dans leurs formes souples et gracieuses, ils trouvent des éléments variés à l'infini, des lignes, des nouveautés, des rythmes qui avivent et soutiennent l'inspiration.

Dès que l'hiver est arrivé, le moment est propice pour essayer d'étendre cette contribution prélevée par les arts décoratifs ou picturaux sur la grâce des fleurs vivantes, à ces floraisons de fantaisie et de rêve qu'engendre la gelée sur les vitres humides. Qui sait y voir y découvrira sûrement toutes sortes de cristallisations, d'arborescences tropicales, des embrasements de végétations marines, des gerbes d'algues, des aigrettes, des palmes, des chatons, des thyrses...

Il est impossible qu'un sentiment artistique ne se dégage pas d'une collection où se trouveraient reproduites ces flores étranges, capricieusement écloses sur les vitres des habitations mal protégées contre le froid.

A titre de remarquable échantillon de la grâce et de l'originalité qui caractérisent les cristallisations spontanées de

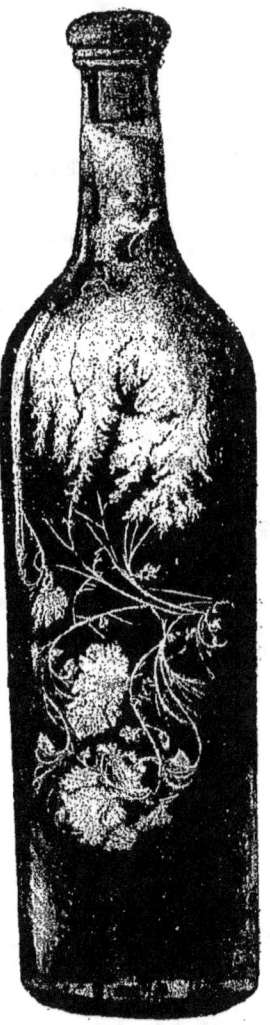

Fig. 30.

la nature, nous donnons ici la reproduction, malheureusement imparfaite, d'une très sérieuse photographie due à un amateur, M. Pouvreau.

Une bouteille ayant contenu du vin, abandonnée à l'air extérieur, en face d'un treillage en vigne vierge et d'un saule pleureur, a présenté cette extraordinaire particularité que le dépôt adhérent à la paroi interne du verre, sous la seule influence des agents naturels, — humidité, lumière, vibrations, etc., — a cristallisé selon deux systèmes distincts, rappelant respectivement, d'une façon frappante, la forme des branches de saule et des pampres qui lui faisaient face.

Nous avons eu entre les mains la précieuse bouteille, et nous sommes resté tellement confondu d'admiration devant ce gracieux chef-d'œuvre de cristallisation naturelle que nous nous sommes bien promis, dès ce moment, d'en faire profiter quelque jour les amateurs de distractions photographiques : voilà qui est fait !

REPRODUCTIONS DIRECTES OU PHOTOCALQUES. — APPLICATION DE CE PROCÉDÉ A LA PHOTOGRAPHIE DES PLANTES

La photographie est votre passe-temps favori. Votre petit garçon a suivi bien souvent, et toujours avec intérêt, les diverses phases de vos opérations; laissez à sa portée quelque rognure inutilisable de papier sensible, ou faites-lui cadeau, à l'occasion, de quelque feuille avariée, il est infiniment probable, comme nous l'avons constaté maintes fois, qu'il en trouvera l'emploi suivant :

Disposant cette feuille dehors à la lumière du jour, avec une petite pierre aux quatre coins pour que le vent ne vienne pas contrarier l'effet attendu, il place dessus son canif, une plume, le premier objet venu qu'il trouve dans sa poche. Au bout de quelques minutes, la lumière aura noirci complètement la feuille, à l'exception de la place occupée par l'objet, dont la silhouette se trouvera ainsi dessinée en blanc sur fond noir et dont il aura ainsi obtenu ce qu'on est convenu d'appeler un photocalque.

Les procédés par reproduction directe ou photocalques ont d'ailleurs tenté depuis longtemps les fervents de botanique, et c'est à leur application à la photographie des plantes que nous faisions allusion dans notre chapitre de *la Photographie des fleurs*.

Perfectionnez en effet le procédé enfantin que nous venons de décrire.

Prenez une feuille, par exemple, une plante, une fleur dont vous désirez obtenir la reproduction, mettez-la dans le châssis-presse et placez au-dessus une feuille de papier sensible; puis, votre châssis étant fermé, exposez le tout au soleil; au bout de quelques minutes, vous aurez obtenu l'image parfaite du modèle

choisi en blanc sur fond noir, que vous pourrez virer et fixer comme une photocopie ordinaire.

Ce procédé, qui se borne à une simple opération de tirage, peut s'appliquer également, avec une merveilleuse facilité, à la photographie des dentelles, des soieries même très épaisses, des tapisseries et de tous les tissus, en un mot, dont on veut copier rigoureusement le dessin.

En ce qui concerne plus particulièrement la reproduction des

Fig. 31.

parties de la plante, ce simple décalcage, tout en demandant beaucoup de soin, ne donne, à la vérité, qu'une représentation assez grossière ; de plus, le procédé est lent, puisqu'il faut, chaque fois que l'on désire une image nouvelle, recommencer l'opération avec l'échantillon lui-même. C'est pour remédier à ce double inconvénient que M. le Dr Fayel a imaginé, aidé en cela par M. Magron fils, de réaliser la reproduction directe, non pas sur la feuille sensible, mais sur la plaque photographique elle-même.

Si l'on place, dans le châssis-presse, cette plaque sensible sur la plante dont on désire reproduire le dessin, après avoir exposé le tout à la lumière, on pourra obtenir un résultat d'autant plus

satisfaisant que feuilles, fleurs ou tige pourront le mieux s'étaler dans le châssis contre la plaque ; si, dans ce cas, par exemple, les tiges des nervures sont trop épaisses, on aura du flou dans les autres parties.

M. le Dr Fayel pensa alors à remplacer la plaque de verre par une pellicule, se prêtant ainsi plus aisément à une véritable compression sur les parties saillantes du modèle et s'insinuant, pour ainsi dire, dans toutes les parties de la plante. Mais on conçoit

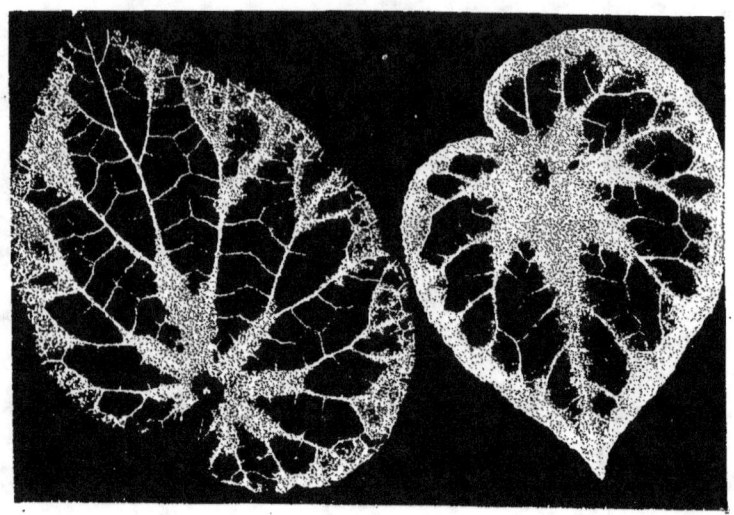

Fig. 32.

que l'emploi de la pellicule entraîne certains petits trucs, ou tours de main, sans lesquels on risquerait de ne rien obtenir de satisfaisant, et voici ceux que l'auteur déclare employer lui-même.

Que la plante soit fraîche, ou qu'elle soit conservée dans un herbier, le procédé est le même : on la met dans un châssis-presse dont le verre est bien propre, et on applique dessus la pellicule ; on ferme le châssis et on expose à la lumière.

Si la plante est fraîche, il faut, avant d'appliquer la pellicule, recouvrir la plante, mise dans le châssis, d'une feuille de papier buvard, que l'on renouvelle autant de fois qu'elle se trouve tachée par l'humidité.

Si elle est sèche et qu'elle puisse se détacher de son support, on la dépose délicatement sur le verre, en ayant soin de n'en pas déranger la disposition. Le mieux, pour cela, est d'appliquer le verre, retiré du châssis, sur la plante, et, en maintenant le tout avec ses doigts, de remettre le verre dans le châssis. Si la plante ne peut quitter le papier qui la supporte, on met le papier en contact avec le verre, et, comme dans le cas précédent, il ne s'agit plus que d'apposer la pellicule ; mais, comme ces petites opéra-

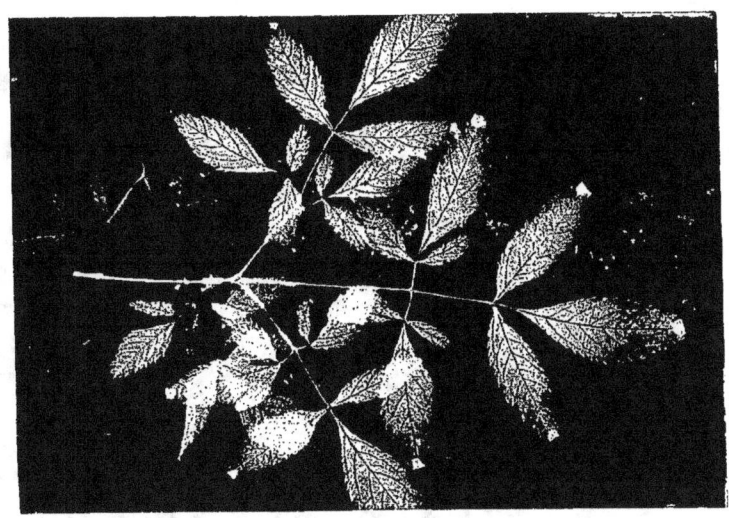

Fig. 33.

tions préliminaires demandent un peu de soin, on les fait en pleine lumière, et on n'entre dans le cabinet noir que pour appliquer la pellicule.

Afin de tirer le meilleur parti de son emploi, il est bon de l'appliquer sur la plante, et, par-dessus, de placer une feuille de papier buvard, puis une feuille peu épaisse qu'on étale aussi conformément que possible, sans s'occuper des bosselures ressenties sous les doigts. On met ensuite des cartons rigides en quantité suffisante pour que le châssis-presse se ferme *un peu* difficilement, et l'on attend un quart d'heure en faisant l'opération pour d'autres plantes.

Au bout de ce temps, on regarde sur le verre l'aspect qu'a pris la pellicule.

Le premier effet qu'elle a éprouvé de la pression à laquelle elle a été soumise, c'est de se plisser plus ou moins irrégulièrement. Il n'y a pas à s'en préoccuper, mais on doit rechercher soigneusement si la pellicule est bien en contact avec les diverses parties de la plante, et cela arrivera rarement, surtout si les tiges et les nervures sont un peu saillantes. Alors, ouvrant à demi le châssis, on dispose au-dessus de la feuille de papier

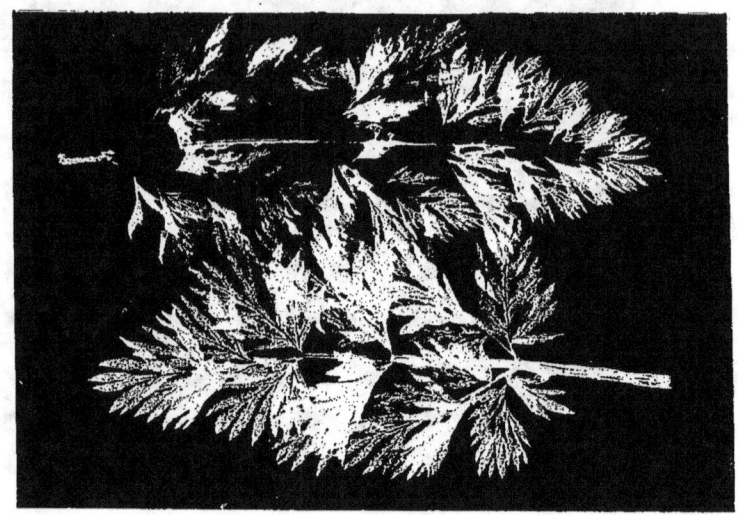

Fig. 34.

buvard des bandes de papier plus ou moins épaisses pour forcer la pellicule à s'appliquer exactement sur les parties qui sans cela resteraient *floues*. On referme, et on opère de même en ouvrant l'autre moitié. Si on a opéré avec un peu de soin, il est rare qu'on ait besoin de recommencer. En tous cas, comme cela ne change en rien la position de la plante et que l'opération, si elle est un peu délicate, concourt à un résultat parfait, il ne faut pas hésiter à changer la disposition des cales et à en superposer de nouvelles.

Cela fait, il n'y a plus qu'à exposer le tout à la lumière;

cependant il est préférable de laisser la pellicule se bien mouler pendant une demi-heure environ.

Il se passe ici un phénomène assez curieux. Si on expose une seconde à la lumière diffuse, ou un cinquième de seconde, par exemple, au soleil, on obtient un *positif;* mais si, à la lumière diffuse, on pose pour ainsi dire instantanément ou un cinquantième de seconde à la lumière solaire, on obtient un *négatif*, d'où il faut conclure que cette différence dans la nature des clichés est due à la durée de pose et à l'intensité de la lumière.

De plus, dans la pratique de ce procédé, on remarque que lorsque la plante photographiée est très déliée ou peu épaisse, le *négatif* obtenu est aussi fouillé que le *positif*, mais que, si elle est épaisse et si, en même temps, elle est adhérente à son papier de support, le *négatif* est, le plus souvent, moins riche en détails que le *positif*.

Dès lors, si on ne veut pas sacrifier la finesse de la reproduction à l'aspect plus ou moins foncé de sa représentation par la photocopie, il faut se résigner à profiter du phénomène de surexposition, c'est-à-dire à ne plus viser toujours à faire un *négatif*, si l'on tient absolument à obtenir les détails de la feuille, les nervures, etc.

On en sera quitte pour opérer de la façon suivante :

On fait bravement un positif par surexposition ; autrement dit, on donne à la pose une durée en rapport avec le plus ou moins d'épaisseur de la plante, et, quand le cliché pelliculaire est développé et séché, on expose au-dessus de lui une nouvelle pellicule qui vous donne alors, en réduisant la pose à l'instantanéité, un excellent *négatif*, dont on tire les épreuves désirées. Cela nécessite, il est vrai, une double opération de développement et un surcroît de dépense; mais qui veut la fin doit vouloir les moyens, et ce moyen donne une réussite tellement satisfaisante qu'aucun botaniste ne peut hésiter à l'employer.

Pour tous, d'ailleurs, il reste à résoudre une petite difficulté inhérente à la production même du cliché *positif*.

Veut-on faire un négatif avec n'importe quelle plante, qu'elle soit fraîche ou desséchée, fine ou épaisse, collée ou non, nous le

savons : il faut une exposition presque instantanée à la lumière diffuse et d'un cinquantième de seconde environ au soleil. Mais si, de la même plante, on veut avoir un positif, combien de temps faut-il *surexposer?* Ici, la réponse est bien moins précise, car, si la surexposition, si courte soit-elle, transforme toujours un négatif en positif, il est évident que de sa plus ou moins longue durée dépendra la valeur du positif.

A titre de renseignement général, pour les plantes sèches, voici ce qu'on pourra faire, et la remarque est due à M. Magron fils.

Choisir trois variétés d'épaisseur assez différente pour que chacune d'elles puisse servir approximativement de type ; les exposer une fois pour toutes, et chacune à part, dans un châssis-presse dont le verre est recouvert d'une série de caches noires que l'on enlève successivement à des intervalles de temps réguliers, de seconde en seconde, par exemple, si on veut une série régulière. La pellicule ainsi impressionnée donnera au tirage une gamme de tons servant de point de repère pour la durée de pose des plantes à peu près semblables à celles prises pour étalon.

Quant aux plantes fraîches ayant conservé leurs couleurs, il est bien difficile, sinon impossible, de fixer des règles approximatives. En effet, s'il est vrai que de la durée de pose dépend pour leur photographie la production *ad libitum* d'un négatif ou d'un positif, il intervient dans le problème de la surexposition une inconnue bien difficile, sinon impossible, à dégager. C'est que cette inconnue se rapporte bien en partie à l'épaisseur des plantes fraîches qui nous occupent, mais qu'elle dépend spécialement de leur coloration, et que la même lumière, dans le même temps de pose, agit très différemment, non seulement sur la plante entière, mais encore sur ses diverses parties et en raison de la variété de leur coloris. Aussi, pour trouver le temps de pose exact, qu'il s'agisse de photographie sur glace ou sur pellicule, on en est réduit, en somme, à se soumettre au vieil adage : *fabricando fit faber.*

L'amateur botaniste pourra cependant profiter du conseil suivant :

Avant de procéder à la mise sur papier de la plante destinée à votre herbier, la préparer d'abord sur le verre, et attendre quelques jours avant de la photographier, de façon qu'elle ait subi un commencement de dessiccation qui ne modifie pas sensiblement sa coloration, mais qui suffit souvent à tasser pour ainsi dire son tissu, ou, mieux encore, la recouvrir d'une seconde lame de verre, voire d'un simple carton, si la lumière tend à la décolorer trop vite, car il y a grand avantage à ce que les oppositions de couleur se traduisent sur le cliché.

Grâce à ce petit tour de main, on pourra presque toujours, même si ces plantes sont un peu épaisses, obtenir un bon négatif, et, si on est forcé de les surexposer, le temps de pose ne variera qu'entre des limites très étroites, deux ou trois secondes, par exemple, à la lumière diffuse, qui, dans ce cas, est préférable à la lumière solaire, et qui ne le cède qu'à celle du gaz, recommandée, avant tout, aussi bien pour les positifs que pour les négatifs.

PHOTOGRAPHIE POMOLOGIQUE

Dans les chapitres précédents, on a vu que l'objectif et la chambre noire étaient complètement relégués; dans la récréation que nous allons décrire, il ne reste plus rien à utiliser du matériel photographique ordinaire; pas d'objectif, ni de chambre noire, pas de châssis-presse, ni de papier sensible; le négatif est remplacé par un poncif dont nous allons indiquer l'emploi, et c'est l'épiderme du fruit lui-même qui fait l'office de papier sensible.

Il s'agit, en somme, d'un procédé usité pour imprimer lettres, chiffres, portraits, sur la peau des fruits qui ont la propriété de se colorer sous l'action des rayons solaires.

Cette application n'est d'ailleurs pas nouvelle. Couvercher l'indique dans son *Traité des Fruits*, paru en 1839, et Louis Figuier l'a popularisée dans *les Merveilles de la Science*, à propos de la méthode de photographie inventée par Bayard. Mais elle a été remise en honneur ces dernières années, notamment à Montreuil — Montreuil-aux-Pêches, comme on dit parfois — et les spécimens qui figurent sur les tables de nos gastronomes ne manquent pas d'étonner les profanes.

Nous ne saurions mieux faire que de relater ici les conseils que donne à ce sujet M. Lucien Baltet, l'éminent arboriculteur troyen, à la compétence duquel on ne peut que rendre hommage.

Choisissez, par exemple, une pêche arrivée presque à sa grosseur et non encore colorée; posez sur l'épiderme, du côté exposé au soleil, un poncif, c'est-à-dire un papier souple, de nuance foncée, — noire, rouge ou brune, de préférence, — dans lequel sont découpés à jour les traits du dessin ou les caractères de l'inscrip-

tion, et maintenez-les par des fils de caoutchouc ; chaque jour, si possible, changez légèrement de place ces fils, pour que leur compression ne s'exerce pas constamment sur le même endroit.

Bien entendu, vous détournez ou supprimez toutes les feuilles qui viendraient faire ombre.

La lumière solaire atteindra seulement les parties placées sous les découpures à jour et les teintera de carmin ; toute la région cachée sous le papier restera verte, puis deviendra blanche lors de la maturité complète.

Ce papier découpé porte, à Montreuil, le nom de « gabarit » ; plusieurs marchands de fruits de Paris, qui sont les clients habituels des cultivateurs de pêches, ont chacun un gabarit spécial qu'ils imposent à leurs fournisseurs ; c'est ainsi que les négociants qui expédient habituellement sur Saint-Pétersbourg font imprimer sur leurs fruits l'aigle de Russie.

Cette opération est tout simplement un tirage d'épreuves photographiques ; le poncif se comporte comme un cliché négatif, et l'épiderme du fruit comme un papier sensible.

On pourrait employer de véritables négatifs sur pellicule, c'est à essayer ; mais il faudrait mettre en œuvre seulement des clichés vigoureux, avec des noirs et des blancs très accusés, peu de demi-teintes et peu de détails. A noter que les épidermes unis et lisses donneront plus de netteté.

Mais un des meilleurs « sujets », c'est la pomme ; et par sa conservation, souvent longue, elle permettra de jouir pendant plusieurs mois de la vue des chefs-d'œuvre obtenus.

Choisissons plutôt les fruits à large surface et susceptibles de bien se colorer.

On doit conserver la pomme enveloppée dans un sac en papier jusqu'au moment où elle sera soumise à l'action du soleil.

Pour la mise en sac, le mieux est de choisir le moment où elles ont atteint la grosseur d'une noix, surtout si on a pour but d'affiner le coloris ; mais, lorsqu'il s'agit d'imprimer un dessin sur l'épiderme, on peut poser le sac plus tard, pourvu que le fruit n'ait pas encore pris de couleur. N'importe quel sac de papier convient : du papier de journal un peu résistant suffit. On

fend longitudinalement un côté du sac depuis l'ouverture jusqu'à moitié de sa hauteur ; on introduit le fruit dans le sac en faisant glisser le pédoncule dans cette fente ; on ferme l'ouverture du sac avec un raphia ou une ficelle, en évitant d'emprisonner les feuilles dans le sac.

On retire le sac une dizaine de jours avant la maturité du fruit pour les pommes d'été, et vers le milieu de septembre pour les pommes qui mûrissent à partir du mois d'octobre et dans le courant de l'hiver : on place le poncif, et le soleil fait le reste.

Voilà un procédé qui sera certainement apprécié des amateurs soucieux de la blancheur de leurs mains et du poli de leurs ongles ; à leur imagination de se donner libre carrière : figures allégoriques, devises, portrait de votre député ou de votre belle-mère, armes ou monogramme de vos convives, préceptes pour les enfants gourmands, prophéties pour les jeunes gens à marier... les sujets, comme on voit, ne manquent pas ; du plaisant au sévère, il y en a pour tous les goûts.

Nous avouons humblement préférer, à ces chinoiseries « fin de siècle », une belle pêche « nature ». Mais, que voulez-vous, il faut être dans le mouvement, et puis nous sommes en « récréation », donc en pleine fantaisie. Amateurs, préparez donc vos « gabarits » pour

<p style="text-align:center">Quand reviendra le temps des... cerises.</p>

Toutefois ne généralisez pas le procédé et n'imitez pas ce fameux jardinier qui, par une attention aussi délicate que... saugrenue, avait gravé les armoiries de son maître sur toutes les citrouilles du potager.

PHOTOGRAPHIE DE SOURCES LUMINEUSES, FEUX D'ARTIFICE, LUEURS, ÉTINCELLES, ETC.

Toutes les sources lumineuses, feux d'artifice, lueurs, étincelles, éclairs, etc., peuvent fournir à l'amateur autant de sujets photographiques qui offriront au moins le mérite d'apporter la variété dans la collection de ses productions artistiques.

S'agit-il, par exemple, d'obtenir la photographie d'un feu d'artifice ? L'appareil en place et la mise au point effectuée, à l'instant où est commencé le tir des fusées, on laisse l'objectif ouvert pendant environ une demi-mi-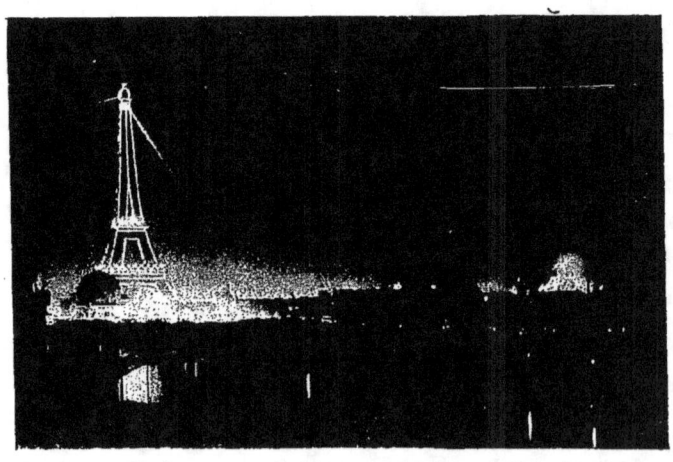

Fig. 35. — *Embrasement de la Tour Eiffel*, négatif de M. Videau.

nute, ce qui permettra d'obtenir sur la plaque l'image d'un certain nombre de fusées : les unes dans leur trajectoire ascensionnelle, les autres au moment où elles éclatent, d'autres encore quand elles laissent une traînée lumineuse descendante : tout cela forme un tableau du plus gracieux effet.

Dans le cas où l'on chercherait à n'obtenir que des fusées de

même sorte, on peut munir la chambre noire d'un obturateur à pose ; on guette attentivement le départ de ces fusées de façon à ouvrir à ce moment choisi.

Au moment du bouquet, la photographie du feu d'artifice fournira également l'occasion d'obtenir une magnifique image.

Enfin, s'il s'agit de photographier les pièces principales, ce qui peut permettre de conserver un souvenir, pas banal du tout, d'une fête, d'une manifestation quelconque, il arrivera sans doute que

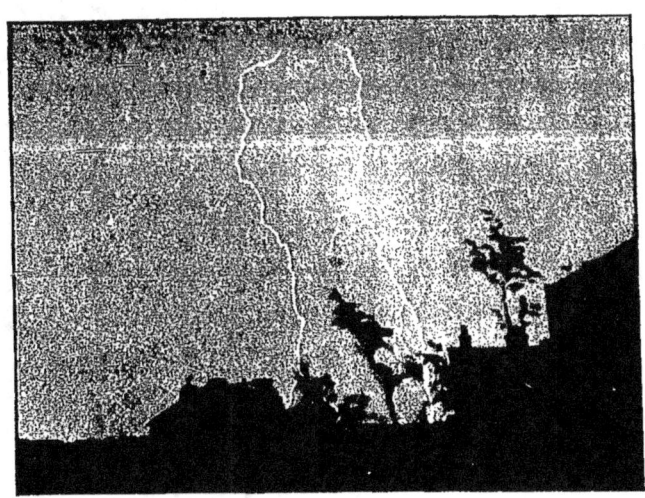

Fig. 36.

l'espace angulaire occupé par ces pièces sera trop petit relativement à l'étendue occupée par les courses des fusées. On changera alors rapidement d'objectif pour en mettre un autre à plus long foyer ; la position de la glace ayant été déterminée d'avance, on l'y amène très vite, et la pose peut être presque instantanée.

Tous les motifs d'illuminations, le soir de réjouissances publiques, par exemple : vulgaires lampions, rampes de gaz, lustres électriques, guirlandes et girandoles lumineuses, etc., pourront être photographiés, et l'image de la figure 35, prise pendant l'une des fêtes de nuit de l'Exposition de 1900, donne une idée des charmants effets qu'il est possible d'obtenir dans ce cas.

Il en est de même des photographies de projections électriques.

Pour ce qui est de la photographie des éclairs, rien de plus simple que d'essayer, pendant la nuit et par un violent orage, d'obtenir des phototypes intéressants.

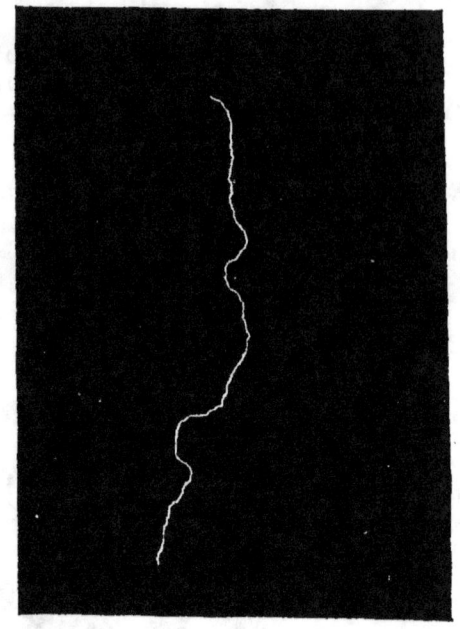

Fig. 37.

Après avoir dirigé l'appareil photographique ordinaire vers la région du ciel d'où semblent partir les éclairs les plus vifs, on découvrira l'objectif. Quand un éclair a jailli dans la région visée, on couvre l'objectif et on développe la plaque. On peut même enregistrer plusieurs éclairs sur la même plaque et obtenir ainsi un cliché qui donnera à tous ceux qui l'examineront un effroi facile à comprendre. En projection surtout, l'effet sera extraordinaire et terrifiant.

Enfin, quand les éclairs seront très brillants, ils illumineront suffisamment le paysage pour que celui-ci puisse venir en développement, quelquefois même avec beaucoup de détails.

ÉLECTROPHOTOGRAPHIE

A l'origine même de la photographie, les physiciens ont tenté de fixer sur la plaque sensible cette lueur fugitive, éclair en miniature, produite par nos machines et constituant l'étincelle électrique.

C'est en 1857 que M. Faidersen, de Leipzig, obtint les premières photographies d'étincelle électrique, dans le but de disséquer l'étincelle et de pénétrer ses secrets.

Depuis cette époque, nombre de savants et de photographes ont renouvelé ces expériences et obtenu d'intéressants résultats. Nous n'entrerons pas dans le détail de tous les dispositifs employés et dont quelques-uns, d'ailleurs, demanderaient une installation spéciale. Nous nous contenterons d'indiquer ceux que l'amateur peut avoir le plus facilement à sa disposition et dont il peut le plus facilement tirer parti.

Pour obtenir la photographie de l'étincelle électrique, on peut opérer de deux manières différentes. Si l'on veut obtenir simplement l'impression lumineuse laissée par l'étincelle, on se contente de placer une plaque sensible au gélatino-bromure sous l'excitateur, en contact direct avec lui ; mais, si l'on désire analyser la structure des deux sortes de décharges, positive ou négative, on utilisera le dispositif suivant.

Sur une feuille de papier noir, reposant elle-même sur une feuille d'étain reliée par un fil conducteur à l'un des pôles d'une machine électrique, on place une plaque au gélatino-bromure, la couche sensible en dessus, en contact direct avec l'autre pôle de la machine.

Établissons le courant entre les deux électrodes du système

ainsi constitué, que verrons-nous? Une lueur fugitive jaillit sur le gélatino-bromure, irradié dans tous les sens autour du conducteur qui amène le courant et disparaît, le phénomène paraissant le même, que le courant soit amené au-dessus de la plaque par l'un ou l'autre pôle.

Le but de la feuille d'étain est de provoquer l'épanouissement du courant électrique, qui s'étend sur la plaque en de capricieuses arabesques, et de maintenir les étincelles au contact du gélatino-bromure ; enfin cette feuille d'étain doit être recouverte d'une feuille de papier noir afin d'empêcher l'impression, par l'envers de la plaque, des effluves qui se dégagent du pôle placé sous le cliché.

Que le courant soit amené au-dessus de la plaque par l'un ou l'autre pôle, le phénomène paraît être le même; mais révélons l'image. Si la décharge est positive, elle se montre à nos yeux sous la forme de mille filaments aux contours bizarres et capricieux, pareils aux branches d'un arbre que l'hiver a dépouillé de ses feuilles ; si la décharge est négative, au contraire, les lignes de force plus larges et plus puissantes dessinent des courbes harmonieuses, qui s'élancent dans tous les sens. Ces groupes se heurtent et leur choc laisse un vide dans l'impression faite sur la plaque.

En plaçant des objets en relief, de matière bonne conductrice, sur la face sensible d'une plaque sèche, et en les soumettant à une décharge électrique, on obtient la photographie de ces objets.

Le procédé est même très commode pour prendre des fac-similé de monnaies ou de médailles anciennes et peut donner des résultats meilleurs que ceux obtenus avec l'objectif et la chambre noire.

Avec le même dispositif indiqué précédemment et donné par la figure 38 et une source d'électricité constituée par une très grande bobine de Rhumkorff qu'actionnaient des accumulateurs, M. Audouard a obtenu la reproduction d'une pièce de 5 francs, dont nous donnons la représentation (*fig*. 39). A propos de cette épreuve, M. Audouard fait remarquer que le gélatino-bromure n'est pas sensible à l'électricité, mais seulement à la

lumière dégagée par les effluves ou étincelles électriques, — ainsi que le montre d'ailleurs le capitaine Colson dans son ouvrage *la Plaque photographique*. — Chaque point saillant de la pièce donnant lieu à une effluve lumineuse s'im-

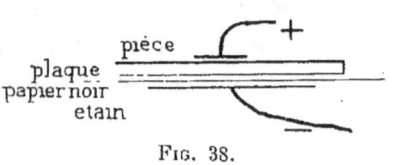

Fig. 38.

pressionne sur le cliché. Dans cet exemple, la tension employée, un peu trop faible, a donné lieu à une étincelle directe entre

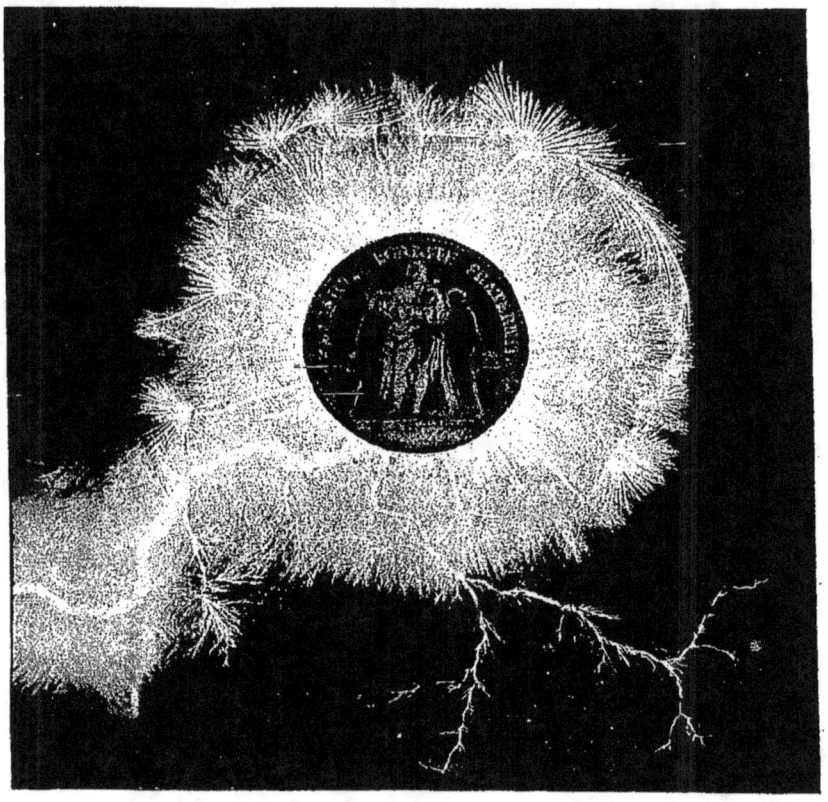

Fig. 39.
Reproduction électrique d'une pièce de 5 francs, négatif de M. Audouard.

la pièce et le papier d'étain, étincelle qui vient gâter le cliché. Pour obtenir les deux genres d'étincelles sur la même plaque,

M. Audouard a employé le dispositif de la figure 40, et la reproduction des deux pièces de 5 francs (*fig*. 41) a été produite au moyen de ce dispositif. « Il est à remarquer, dit l'auteur, que la pièce placée au-dessus n'a produit qu'une

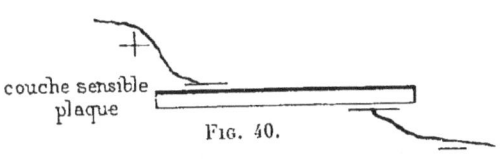

Fig. 40.

image noire, c'est-à-dire que, par sa présence, elle a protégé de tout voile la partie de la plaque qu'elle recouvrait. Pourquoi les détails de cette pièce ne sont-ils pas imprimés? L'épaisseur du verre qui la séparait de la platine devait rendre ces détails moins nets, mais non les supprimer complètement ; c'est un point à éclaircir. Il est bien entendu que la pièce placée en dessous, ainsi que les traits de feu qui y aboutissent, ont impressionné la gélatine par l'envers, ce qui était fort visible au développement, où le cliché, regardé par l'une quelconque de

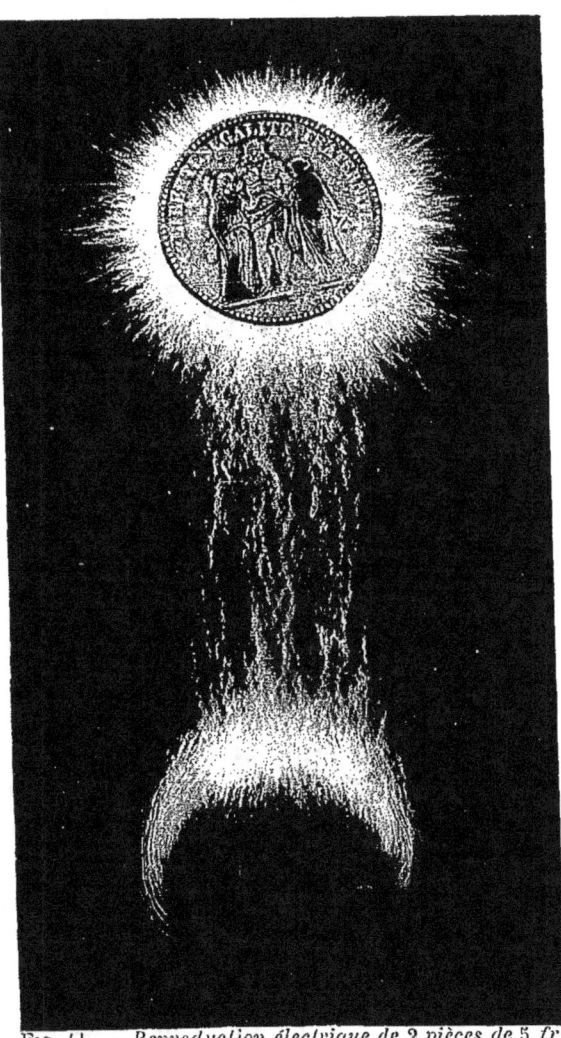

Fig. 41. — *Reproduction électrique de 2 pièces de 5 fr.*

ses faces, ne présentait que l'image de l'une de ces pièces. »

On peut encore obtenir les deux genres d'étincelles sur la même plaque avec le dispositif de la figure 42, et, suivant la tension employée, les deux pôles sont ou non réunis par un trait de feu continu.

Un autre amateur photographe, M. Drivet, prétend qu'il n'est pas besoin d'une machine électrique ou d'une bobine d'induction pour ce genre de photographie. D'après lui, un électrophore, composé d'une plaque d'ébonite de 20 à 25 centimètres cubes, d'un disque de carton ou de bois recouvert de papier d'étain, et d'un manche isolant fait d'un bâton de cire à cacheter, fournit une quantité suffisante d'électricité, et la figure 43 provient d'un cliché qu'il a obtenu dans ces conditions.

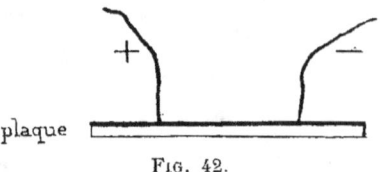

Fig. 42.

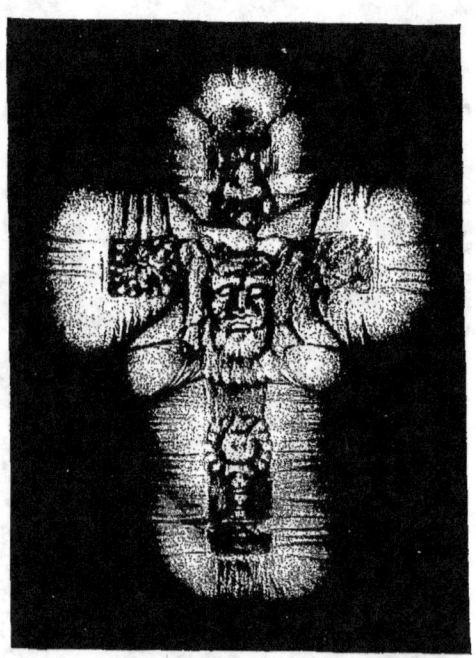

Fig. 43. — *Reproduction électrique d'un crucifix*, négatif de M. Drivet.

Dans toutes les expériences qui précèdent, la lumière extérieure doit être soigneusement exclue. C'est M. Nipter qui a trouvé le moyen de se dispenser de cette exclusion. Avant de commencer les expériences, il prépare les plaques photographiques en les exposant à la lumière d'une chambre ordinaire pendant une période variant de un à neuf jours. La plaque ainsi préparée est posée sur une plaque de verre recouvrant une plaque métallique reliée à l'électrode d'une machine à électriser. La pièce de monnaie ou la médaille est séparée de l'autre électrode

par un intervalle d'étincelle. La pose peut durer de quatre à dix minutes. Une pose beaucoup plus longue renverse l'image et donne un positif. La lumière tombant sur la plaque neutralise l'action électrique d'une manière remarquable. Il est donc évident que le temps de pose dépend un peu de la lumière diffuse de la chambre. Une chambre très obscure n'est pas nécessaire.

Pour développer, on se sert d'un révélateur froid et plutôt faible à l'hydroquinone. La chambre ne doit pas être trop obscure pendant cette opération. Ce qui convient le mieux, c'est une chambre ordinaire ne recevant d'autre lumière que celle d'une simple lampe à incandescence. La lumière doit être tenue à une distance de $1^m,50$ à $1^m,80$, et toute tendance au voile peut être écartée en rapprochant la plaque de la lampe. Une plaque déjà voilée peut être éclaircie d'une manière remarquable. Si la plaque est trop près de la lampe pendant toute la durée du développement, cela nuit à la venue des détails. Si l'on commence le développement à $1^m,20$ ou $1^m,50$ de la lampe, avec un révélateur froid et faible, en rapprochant la plaque jusqu'à concurrence de 5 à 8 centimètres, lorsqu'on le juge nécessaire, on peut faire durer le développement une heure, si on le désire. Dans ce cas, les détails viennent avec une intensité croissante.

Nous avons négligé à dessein le côté scientifique de la question, car cela nous eût entraîné en dehors du cadre que nous nous sommes tracé; mais que l'amateur n'oublie pas qu'il y a là à exploiter un champ fertile en remarques intéressantes.

Les ondulations électriques, qui se propagent aussi rapidement que les ondes lumineuses, quoique avec des longueurs d'onde bien différentes, sont à leur tour bien enchaînées et soumises à notre volonté. Dans la trace durable qu'elles laissent sur la plaque sensible, le savant, aidé de l'objectif, essaiera de lire les lois qui les réagissent, d'en découvrir la mystérieuse énergie, et en cette circonstance, comme en tant d'autres, le modeste amateur peut être pour lui un aide précieux et un collaborateur efficace.

FLUOROGRAPHIE

La *fluorographie* est un procédé qui permet de transporter, au moyen d'encres fluorées, sur le verre, des images lithographiques ou phototypiques ; au contact de l'acide sulfurique, ces encres dégagent de l'acide fluorhydrique, qui grave sur le verre les délicates images que l'on dirait tracées par la neige et le givre.

Pour obtenir ce résultat artistique, on encre une phototypie avec le mélange suivant, dont nous trouvons la formule dans le *Génie civil* :

Glycérine	400 grammes
Eau	200 —
Spath fluor	100 —
Suif	100 —
Savon	100 —
Borax	50 —
Noir de fumée	50 —

On en tire des épreuves que l'on reporte sur le verre, comme on ferait pour reporter sur une pierre lithographique ; puis la glace est bordée avec de la cire, et on la recouvre d'acide sulfurique concentré à 64 ou 65° B. Au bout de vingt minutes environ, on enlève l'acide, on lave la glace à grande eau, et on la nettoie avec une solution de potasse pour faire disparaître toute trace d'acide. Finalement, on effectue un dernier lavage à l'eau, et l'on essuie avec un linge chaud. Le verre est, dès lors, *givré* d'arabesques gracieuses.

PHOTOGRAPHIE SYMPATHIQUE

« Tantôt vous le voyez ; tantôt vous ne le voyez plus ! » clame le prestidigitateur ambulant à la porte de sa baraque foraine, pour attirer les badauds et les intéresser à ses tours de passe-

passe. Voulez-vous une occasion de mettre cette phrase sacramentelle en situation ? amusez-vous à réaliser la curieuse expérience suivante.

Une feuille de papier commun, non collé, est plongée dans une solution à 3 0/0 de gélatine dans l'eau tiède ; quand le papier est complètement imbibé, on le met à sécher. Une fois sec, on le fait flotter, sans l'immerger, pendant deux ou trois minutes, sur un bain de bichromate de potasse à 3 0/0, et on le sèche à nouveau. En cet état, le papier est sensible à la lumière, ce qui nécessite sa conservation dans l'obscurité.

Si on expose une feuille ainsi préparée derrière un négatif, il se produit une image colorée en jaune brun. On lave l'épreuve, d'abord dans l'eau froide, qui entraîne tout le bichromate non impressionné, puis dans l'eau chaude, qui dissout toute la gélatine non insolubilisée, et enfin dans une solution d'acide sulfureux, où l'image disparaît par suite de la décoloration des parties impressionnées.

Lorsque la feuille est sèche, elle est complètement blanche et sans trace d'impression ; au contraire, l'image apparaît en blanc sur fond sombre quand on plonge la feuille dans l'eau pure. Elle disparaît en séchant de nouveau, le phénomène se reproduisant autant de fois que l'on veut répéter l'expérience. On se rend compte que les traits formant l'image sont devenus imperméables à l'eau ; ils gardent leur blancheur initiale, alors que le fond prend une teinte plus foncée en s'imbibant d'eau.

III

LES MENSONGES DE LA PHOTOGRAPHIE

III

LES MENSONGES DE LA PHOTOGRAPHIE

ARTIFICES DE POSE DANS L'ARRANGEMENT DU VISAGE POUR LE PORTRAIT

Ce chapitre peut tenir, dans l'échelle des mensonges photographiques, la place du mensonge innocent; effectivement, il s'agit moins de mentir réellement que de dissimuler certaines parties par trop désavantageuses ou trop disgracieuses du visage à photographier.

D'abord, avez-vous remarqué combien les poètes et les romanciers cherchaient leurs expressions pour célébrer les lèvres et les yeux du visage humain, alors que pas un ne pensera jamais à vanter le nez et les oreilles? Cet oubli est inexplicable. On dirait que ces organes constituent des parties méprisables du visage, indignes de fixer notre attention, alors qu'il devrait en être tout différemment. En considérant les narines et les oreilles au point de vue artistique, voyons donc, en ce qui concerne le portrait, ce que doit savoir le photographe pour disposer ces organes d'une manière heureuse devant l'objectif.

Il est arrivé souvent à plus d'un amateur de photographier certaines personnes de face sans se douter que des oreilles défectueuses ou trop saillantes devaient donner un portrait ridicule, alors que, photographiées de profil, le défaut eût été dissimulé; dans d'autres cas, où l'oreille est de dimensions trop grandes ou de formes spéciales, les photographes placent la figure du modèle

de demi-profil, position encore défectueuse, puisque, loin d'atténuer le défaut, elle le rend plus visible.

Cependant, si l'oreille, bien que n'étant pas trop proéminente, est trop apparente, mieux vaut s'en tenir à la position du demi-profil ; et, s'il s'agit d'une tête de femme, on arrangera les cheveux en boucle, mais sans excès, afin que l'oreille puisse se montrer distinctement. Cette position de demi-profil exige quelque circonspection, parce qu'on doit s'attacher à ce que l'oreille garde une parfaite relation avec la masse des cheveux qui l'encadrent; autrement, la proéminence, loin de diminuer, se manifesterait davantage.

Fig. 44.

Le nez dans le portrait a encore une importance plus grande.

Pour les nez camus, c'est-à-dire ceux dont l'extrémité se relève et qui montrent d'une façon désagréable les trous béants des narines, on les rend acceptables en plaçant le point de vue haut. La chambre, placée à peu près à la hauteur du sommet de la tête du modèle, plonge sur son visage.

Avec les gens au nez aquilin, nez crochu ou en bec d'aigle, au contraire, on prendra un point de vue bas.

Pour les nez longs et gros, il faut faire la mise au point très exactement un peu en avant de la pointe du nez. Quant aux autres cas, ils se greffent tous sur ces trois cas principaux.

Fig. 45.

Enfin les gravures des figures 45 et 47 indiquent suffisamment le genre de supercherie que le photographe pourra employer pour dissimuler un organe de forme anormale ou absolument disproportionnée.

Pour les yeux, les yeux bleus, les yeux clairs, en général, doivent être tournés dans une direction opposée à la lumière, alors que les yeux profondément enfoncés exigent beaucoup de lumière de face et peu de lumière de haut. Si un des yeux a un défaut, faites le portrait de profil.

Si le modèle a un œil plus petit que l'autre, faites-le poser de façon à faire voir le plus grand ; si l'un des yeux est plus haut que l'autre, posez le modèle de manière à mettre en évidence l'œil le plus haut ; les yeux sont-ils petits ou en partie fermés, engagez le modèle à regarder un objet un peu élevé. Faites baisser un peu les grands yeux ou ceux qui regardent avec une trop grande fixité. Enfin, si le modèle louche, il est absolument nécessaire que ce défaut n'apparaisse pas : on le fera poser de profil, ou, mieux encore, on placera le point de vision de façon que les yeux apparaissent dans une position naturelle.

Fig. 46.

Si le front du modèle est très haut, on peut le raccourcir en élevant la chambre noire.

Le modèle a-t-il des pommettes saillantes et des joues creuses, évitez la lumière forte du haut, posez la figure un peu de face en éclairant bien les joues. Posez le modèle de profil, si cela est possible. Si une joue est enflée, évitez de poser de ce côté ; si cela n'est pas possible, faites reposer la joue sur la main.

Fig. 47.

Les visages ridés des personnes âgées exigent une forte lumière de face sans beaucoup d'ombres ; ils sont avantageusement posés de face, ou presque de face.

Les bouches petites et étroites peuvent être posées plus ou moins de face ; c'est le contraire pour les bouches grandes et épaisses. Les bouches ouvertes, laissant voir de grosses dents très apparentes, ne peuvent être fermées sans avoir un aspect grimaçant. Dans ce cas, il faut faire, comme nous le disions déjà plus haut en parlant d'un autre organe, un usage judicieux de la main, d'un éventail, d'une fleur, s'il s'agit d'une dame, de la main, d'une cigarette, etc., s'il s'agit d'un homme.

Les cheveux blonds, les cheveux roux doivent être *un peu poudrés* chez les dames et relevés par un fond un peu foncé ; si les cheveux sont très noirs, ils peuvent être aussi *modérément* pou-

drés, afin d'éviter l'absence des détails dans l'impression.

A l'amateur photographe de faire son profit de ces quelques règles bonnes à observer pour la plus grande satisfaction de ses modèles et pour son bon renom d'homme de tact et d'artiste de goût.

L'ART DE TRAVESTIR LES MODÈLES

Le travestissement du modèle peut être, pour l'amateur photographe, une source de distractions intéressantes.

D'ailleurs, le professionnel lui-même ne met-il pas, jusqu'à un certain point, ce subterfuge à contribution, lorsque, dans son atelier, il fait poser son modèle devant des rochers en carton-pâte, ou que, cherchant une contenance à donner à la fillette, par exemple, il la représente, un cerceau à la main, sur un chemin fuyant ?

Le truc, pour les amateurs comme pour les professionnels, est devenu par la suite d'un emploi courant, et, si vous allez, par exemple, passer vos vacances au bord de la mer, il ne tiendra

Fig. 48.
Bacchante, négatif de M. Ant. Canovas del Castillo.

qu'à vous, — car la location du costume local est devenue une ressource pour certains industriels, — de rapporter l'image de

votre petite famille, travestie en bolonaise, en bretonne, en sablaise, selon l'endroit choisi.

La confection de ce souvenir amusant est d'ailleurs toujours possible, quel que soit le lieu où vous aient porté vos goûts de tourisme ou de villégiature, car vous trouverez toujours quelque personne du pays qui consente à vous abandonner un costume local pour quelques moments.

Fig. 49.
Futur maquignon, négatif de M. E. Perrin.

Un mouchoir blanc et un voile noir adroitement agencés auront bientôt contribué à composer un profil de religieuse.

Un peignoir savamment drapé, une coiffure étudiée, un fond approprié, et voilà une bacchante (*fig.* 48) achevant sa toilette et se préparant aux exercices et aux ébats chers à l'ancienne Grèce.

Le petit bonhomme de la figure 49 n'est-il pas amusant sous son déguisement de futur maquignon, et le modèle de la figure 50 n'est-il pas grimé de façon à donner, par son facies grimaçant, sa mise de loqueteux et sa pose appropriée, un type remarquable de pitre forain?

Pour l'amateur non prévenu et qui n'y regarderait pas de très près, la jeune personne qui représente la figure 52 ne pourrait-elle pas être confondue avec une de ces zélées propagandistes que nous devons à l'austère Albion, et qui, enrôlées dans l'Armée du Salut, répandent leur prose biblique dans le monde entier, avec une abnégation souvent digne d'un meilleur sort? Le tra-

vestissement est d'autant plus amusant que l'auteur du cliché, en remplaçant le journal *En avant* par la *Photo-Revue*, a fait, de la charmante personne qui sert de modèle, la propagandiste de l'organe actuellement le plus répandu parmi les amateurs photographes.

Autre sujet :

Pour peu que le hasard vous serve, vous aurez certainement l'occasion de rencontrer, soit quelque pilier destiné à une clôture inachevée, soit, en errant dans les parcs ou les jardins publics, quelque piédestal ou quelque fût de colonne que rien ne surmonte ?

Fig. 50. — *Pitre forain*, négatif de M. Libert.

Rien ne vous empêche de les utiliser à une amusante récréation photographique, en les garnissant momentanément d'un sujet et en photographiant l'ensemble. Le sujet, ce sera un compagnon d'excursion, par exemple, à qui vous pourrez offrir ainsi un projet de statue pour la place publique de sa ville natale, ou bien on imaginera une pose comique ou tragique, simple ou solennelle, une imitation plus ou moins exacte d'une œuvre connue : un Laocoon, pour citer la première œuvre venue, un Laocoon se tordant sous les étreintes de longs cordons de cervelas, en guise de serpents. Dame ! la légende pourra ne pas toujours être respectée : il y aura des « Apollon » coiffés d'un haut-de-forme et des « gladiateur mourant » en redingote... Mais qu'im-

Fig. 51. — *Utilisation d'un socle inoccupé*, négatif de M. L. Hartmann.

porte? Photographe et modèle auront passé un bon moment. La figure 51 provient d'un cliché envoyé à la *Photo-Revue* par M. Léon Hartmann et obtenu dans ces conditions.

On pourra également utiliser certains accessoires dans quelques cas particuliers. Voulez-vous, par exemple, faire le portrait d'un de vos amis déguisé pour l'occasion en cycliste, et le représenter sur une machine de façon à donner à cette photographie l'aspect du mouvement? vous pourrez utiliser la méthode suivante :

Fig. 52. — *Propagandiste.*

Une bicyclette est tenue suspendue à l'aide d'un crochet qui prend la tige de selle et qui est attaché, d'autre part, par une corde à un anneau fixé au mur ou au plafond. On peut incliner la machine de telle sorte que l'on ait sur l'épreuve l'illusion d'un cycliste prenant un virage en pleine course, et on arrivera encore à donner l'illusion du mouvement dans une courbe en inclinant l'appareil. Si la corde se montre, on peut la retoucher sur le négatif.

Voulez-vous, au contraire, le représenter travesti en équilibriste jonglant avec différents objets? vous l'environnerez de boules, sabres, poignards, chapeaux haute-forme, maintenus

par autant de fils attachés au plafond, et que la retouche fera disparaître sur le négatif.

Enfin, nous ne saurions terminer ce chapitre sans faire de nouveau allusion au parti que l'on peut tirer de la photographie d'après nature pour

Fig. 53. — Gravure extraite de *la Petite Maison*.

illustrer quelque petite scène rétrospective, dans laquelle il a fallu grimer les personnages et les placer dans un décor spécial.

Dans le chapitre : *le Sujet de genre*, nous avons déjà eu occasion de parler de quelques ouvrages, véritables régals de bibliophiles, les premiers qui furent illustrés par la photographie d'après nature. Nous ajouterons, à cette place, *la Petite Maison*, cette nouvelle exquise d'un auteur du xviii° siècle, assez ignoré, Jean-François Bastide.

Voici le sujet en deux mots :

« Mélite vivait familièrement avec les hommes, et il n'y avait que les bonnes gens ou ses amis intimes qui ne la soupçonnassent pas de galanterie »; ainsi débute la nouvelle. Le marquis de Trémicour, « magnifique, généreux, plein d'esprit et de goût », ne pouvait concevoir qu'elle pût lui résister. Il la défie de venir visiter sa « petite maison »; elle relève la gageure, vient en effet, et le marquis, en la conduisant d'une pièce à l'autre, c'est-à-dire de merveille en merveille, s'applique à lui avouer et à lui prouver l'amour sincère qu'il ressent pour elle. — « Cruelle ! dit-il à la fin, je mourrai à vos pieds ou j'obtiendrai... » et le lecteur ferme le livre sur cette conclusion : « La menace était terrible, et la situation encore plus. Mélite frémit, se troubla, soupira et perdit la gageure. »

La figure 53 est extraite de ce charmant ouvrage ; c'est une photographie d'après nature, représentant Mélite à l'instant où elle arrive chez le marquis, qui vient l'aider à descendre de sa chaise. La façade de la « Petite Maison », deux personnages grimés en marquis authentiques, une chaise à porteurs du temps, tout cet ensemble fixé par l'objectif sur la plaque photographique, et voilà une illustration merveilleuse de rendu et d'apparente vérité.

PHOTOGRAPHIE DES IMAGES OBTENUES DANS LES MIROIRS A SURFACE COURBE. — LE TRANSFORMISME EN PHOTOGRAPHIE. LES OBJECTIFS ANAMORPHOTES

Personne n'ignore à quelles déformations étranges donne lieu la réflexion, dans les miroirs à surface courbe, des rayons lumineux formant les images des objets qui viennent s'y réfléchir.

Si l'axe de révolution du miroir cylindrique est placé horizontalement, la figure reflétée apparaît extraordinairement large et rebondie, alors qu'elle s'allonge démesurément en hauteur si cet axe est placé verticalement. Dans un cas comme dans l'autre, s'il s'agit de la figure humaine en particulier, on obtient des déformations aussi risibles que grotesques.

FIG. 54.

La reproduction de ces déformations constitue une amusante récréation photographique, connue sous le nom de photo-anamorphose, et la figure 54 reproduit par le dessin une photographie de ce genre.

On peut réaliser une fantaisie analogue en photographiant une boule de jardin, un de ces globes argentés à l'intérieur et qui servent d'ornement (?) aux pelouses des maisons bourgeoises. A l'examen de la figure 55 obtenue de cette façon, on s'aperçoit

Fig. 55.
Reproduction d'une image obtenue par la photographie d'une boule de jardin.

que les objets reflétés fournissent des images d'autant plus raccourcies qu'ils sont plus éloignés du centre de composition, représenté par l'axe de l'objectif. Ainsi l'appareil et le buste du prêtre qui opère sont reproduits presque correctement ; au contraire, le bas du corps est vu en raccourci.

Les plans plus rapprochés de l'appareil sont exagérés comme

dimensions ; exemples : le second personnage, dont le buste et la main placés en avant sont énormes ; enfin le parapluie qui devait abriter l'appareil contre les rayons directs du soleil (mission dont il s'acquitte bien mal, du reste) atteint des proportions inquiétantes.

De plus, le raccourci est accompagné d'une déformation qui tend à infléchir dans le sens de la circonférence apparente de la boule toutes les lignes droites.

Fig. 56.

Des déformations de ce genre sont encore obtenues au moyen de procédés dont l'ensemble est connu sous le nom de *transformisme en photographie*, et aussi à l'aide d'objectifs spéciaux dénommés *objectifs anamorphotes* : disons quelques mots des uns et des autres.

Fig. 57.

La *photographie transformiste* est due à M. Louis Ducos du Hauron, qui en a relaté le principe comme il suit dans une communication adressée par l'auteur à la Société française de Photographie, à la date du 1er mars 1889 :

« L'art du transformisme en photographie, tel que je l'ai imaginé, dit M. Ducos du Hauron, repose sur une loi d'optique qui n'a été enseignée, du moins à ma connaissance, par aucun physicien. Voici comment je crois définir cette loi après l'avoir évoquée par la réflexion, puis démontrée expérimentalement :

« *Lorsque, dans un local abrité contre les clartés du dehors, un filet de lumière s'introduit, non point par l'orifice qui serait percé dans un volet, mais par l'intersection de deux fentes, différemment dirigées, pratiquées dans deux écrans successifs, plus ou*

moins espacés entre eux, il se produit, sur la surface où s'épanouit ce filet de lumière, une image caractérisée par le changement des proportions relatives des choses représentées.

« Le simple raisonnement indique, en effet, que, à la différence d'une représentation exactement symétrique du modèle, telle qu'elle résulterait du passage de tous les rayons qui émanent de ce modèle par un orifice unique, cette représentation, si elle s'opère à l'aide des deux fentes entre-croisées à la distance dont il s'agit, est due à des rayons qui émergent d'une multitude de points d'intersection : suivant que ces points d'intersection seront distribués d'une manière ou d'une autre, les formes des objets représentés se modifieront à l'infini.

Fig. 58.

« Ainsi, par exemple, si la première des deux fentes qui livrent successivement passage à la lumière est une fente verticale et si la seconde fente, c'est-à-dire celle qui est la plus voisine de l'image, est horizontale, l'image, comparée au modèle, sera amplifiée dans le sens de la largeur. Cette modification provient de ce que, des deux éléments ou traînées de rayons qui concourent à la formation de l'image, l'élément horizontal, s'introduisant par la fente verticale qui est la plus éloignée de cette image, s'y épanouit avec des dimensions proportionnelles à son éloignement, tandis que l'élément vertical, s'introduisant par la fente horizontale, se projette avec des dimensions réduites.

Fig. 59.

« De même, si l'une des deux fentes, au lieu d'être rectiligne, décrit une ligne courbe, l'image, suivant que cette fente est verticale ou horizontale, offrira dans le sens latéral ou dans le sens vertical une ondulation correspondante.

« Par ce seul exposé, on pressent déjà le curieux parti que la photographie est appelée à retirer d'une chambre ou boîte agencée comme il vient d'être dit : un assortiment de cinq ou six cloisons ou écrans percés de fentes, les unes rectilignes, les autres courbes ou ondulées, ou affectant la forme d'un crochet, d'une faucille, d'une accolade, etc., suffira déjà pour obtenir un nombre incalculable de transformations, soit sérieuses et scientifiques, soit plaisantes et caricaturales, d'un même sujet. »

M. Ducos du Hauron a également publié les moyens d'exécution qu'il a imaginés pour la pratique de ce genre de photographie. Ces moyens comportent l'existence d'un petit matériel transformiste assez simple de construction, mais dans le détail duquel nous ne pouvons entrer. Il suffit d'ailleurs, à notre avis, que le principe énoncé plus haut soit connu et compris dans ses développements pour que, — l'ingéniosité de l'amateur aidant, — il vienne à bout de se confectionner lui-même ce petit matériel, qui lui procurera ensuite plus d'un divertissement excentrique.

Fig. 60.

Fig. 61.

Enfin on est arrivé, par la suite, à exiger ce rôle comique, — qui consiste à obtenir toute distorsion souhaitée d'une image quelconque, — de l'objectif lui-même, et c'est dans ce but que le Dr P. Rudolph, le savant associé de la maison Zeiss, a inventé l'*objectif* « *anamorphote* ».

La figure 60 est la reproduction d'un dessin original mesurant 25 × 41 millimètres ; la figure 61 est une distorsion en largeur : l'image obtenue conserve sa hauteur de 41 millimètres, alors que la largeur est passée de 25 à environ 42 millimètres. L'image originale est devenue presque carrée, ce qui donne une distor-

sion dans la proportion de 4 à 7. La figure 62 est une distorsion

Fig. 62.

en hauteur : la largeur n'a pas changé (25 millimètres), mais la hauteur est passée de 41 à 70 millimètres (proportion de 4 à 7).

Ces distorsions diverses sont données par un seul et même objectif, sans changer les distances ni la mise au point; elles sont obtenues par une simple rotation de l'objectif autour de son axe optique. La première distorsion — en largeur — réalisée, il suffit de tourner l'objectif de 90° pour obtenir la seconde en hauteur. Quel que soit l'angle de rotation, l'objectif donne une image nette; seule la distorsion varie suivant l'angle de rotation.

La figure 63 est une image en diagonale obtenue par une rotation de 45°, point milieu entre la distorsion en largeur et celle en hauteur.

On peut donc, avec un seul et même objectif et une seule mise au point, avoir toutes les distorsions possibles, et cela simplement par la rotation de l'objectif.

La distorsion peut être augmentée ou amoindrie, en modifiant la distance entre le modèle et l'objectif et en réglant soigneusement la distance des lentilles; cet effet ne peut varier que dans de très faibles proportions.

Ces objectifs présentent cet inconvénient de ne pouvoir être corrigés complètement de l'aberration chromatique, ce qui rend la mise au point beaucoup plus difficile qu'avec les objectifs ordinaires.

Fig. 63.

Ne pouvant servir à la photographie de la nature, ils ne sont

employés que pour les reproductions à l'atelier. Afin d'avoir une netteté suffisante, il faut utiliser une lumière monochrome et fortement diaphragmée.

Ce genre de photographie procurera donc l'occasion de mettre en belle humeur une joyeuse société. Mais, à côté de son rôle comique, on pourra sans doute, par la suite, lui en trouver de plus sérieux, dans l'industrie textile par exemple. Et les résultats qu'elle donne ne peuvent manquer d'intéresser les architectes, les modeleurs, les dessinateurs.

Ajoutons, pour terminer ce chapitre, que ces négatifs anamorphotiques peuvent être agrandis ou réduits à volonté, avec un objectif ordinaire, et par les procédés usuels de réduction ou d'agrandissement.

LES IMAGES MULTIPLES

Dans la série des récréations connues sous ce titre, il s'agit de grouper, sur un même cliché, le même individu dans des poses différentes, aussi excentriques que possible, afin d'ajouter la drôlerie à la surprise éprouvée par les personnes non prévenues.

Le noir absolu étant, comme l'on sait, sans action sur les surfaces sensibles utilisées en photographie, si l'on place un objet plus ou moins éclairé devant un fond noir constitué, soit par un tissu absorbant aussi complètement que possible les rayons lumineux, soit mieux par une ouverture dans une pièce sombre, l'épreuve positive donnera l'image de cet objet nettement découpée.

Tel est le principe général. Examinons avec quelques détails comment l'amateur pourra procéder dans certains cas déterminés. Veut-on, par exemple, réaliser un cliché permettant d'évoquer le souvenir de ce phénomène tératologique dont la réputation fut jadis universelle sous le nom de *Frères Siamois*, voici comment on opérera :

Après avoir complètement tendu de noir, drap ou velours, le mur du fond de la pièce où vous devez opérer, faites asseoir un compère sur un tabouret de piano, qui offre ce précieux avantage de permettre à la personne assise de tourner légèrement à droite ou à gauche sans quitter le siège, et, par conséquent, sans déranger la verticalité du buste. Cette personne, au lieu de mettre ses jambes devant elle, les porte sur la gauche, droites et allongées.

Entourez-lui la tête et le tronc, jusqu'aux hanches, d'une épaisse étoffe noire. Mettez au point, placez votre châssis négatif, et tirez.
— Fermez l'objectif.

Vous n'obtiendrez, sur le cliché, qu'une simple paire de jambes dirigées vers votre gauche.

Que le patient mette maintenant ses jambes à droite, et, sans que votre appareil ait bougé, démasquez encore l'objectif. Cette fois, le cliché portera deux paires de jambes.

Ne touchons pas à notre appareil, mais donnons un peu d'air au supplicié. Maintenant, il peut s'asseoir carrément devant vous, car vous allez lui entourer les jambes avec l'étoffe noire et lui laisser le corps libre.

Qu'il se penche fortement à droite, en affectant un air des plus réjouis. Dégagez l'objectif pendant le temps nécessaire et remettez le couvercle.

Que le malheureux compère penche maintenant le corps à gauche, en prenant son air le plus navré, et tirez une quatrième fois.

Vous pouvez maintenant lui donner un repos bien gagné et procéder au développement et au fixage de votre cliché : vous aurez devant vous un monsieur possesseur de deux bustes et de quatre jambes ; le ventre seul sera indivis entre les deux personnages, situation fort gaie pour l'un, paraît-il, mais fort triste pour l'autre.

Le fond de la pièce étant complètement noir et le haut du corps étant voilé, il est évident que, seules, les jambes ont pu influencer par deux fois la plaque sensible. De même, quand, à son tour, le buste a été photographié par deux fois, la personne a pu s'équilibrer sur les jambes et les changer de place chaque fois, — sous le voile noir qui les cachait, — sans qu'elles impressionnent à nouveau le cliché.

D'après le même système, on peut donner trois paires de jambes au même individu. Le haut du corps étant voilé, il place successivement les jambes en face de l'objectif, puis vers la droite, et ensuite vers la gauche.

Puis, les deux jambes étant sous le voile, on photographie le buste. L'effet est curieux.

Mais il l'est encore davantage si, en y apportant toute l'attention convenable, on fait asseoir successivement sur le tabouret

trois personnes ayant des pantalons d'étoffes différentes. On se trouve alors en présence d'un *hexapode humain* aimant la variété dans ses vêtements et ses chaussures.

En repérant avec le soin le plus méticuleux, — au moyen de l'appui-tête et d'un point blanc sur le fond noir, point blanc qu'on enlève au moment du tirage, — on peut donner à la fois le profil de droite et le profil de gauche à la même personne ; on en fait un *dieu Janus*. Pour agrémenter le tableau, on peut placer devant chaque profil deux personnes différentes avec lesquelles ledit Janus a l'air de s'entretenir.

On peut également représenter tout un groupe en employant la même personne comme unique modèle. Il suffira pour cela de prendre successivement autant de photographies qu'il y a de sujets figurés. A chaque pose, le modèle change de place et vient occuper des positions déterminées d'avance. Une photographie américaine de ce genre, qui eut jadis beaucoup de succès, est celle qui, intitulée *les Membres du Jury*, représentait quatorze fois le même modèle, lequel avait posé, par conséquent, quatorze fois avec des expressions de physionomie différentes.

Dans la pratique, pour arriver rapidement au résultat désiré, on dessinera préalablement, sur le verre dépoli de la chambre noire portant un quadrillé de 1 centimètre tracé au diamant ou au crayon, la silhouette de chacun des personnages que l'on veut faire entrer dans le groupe. On place ensuite le modèle de façon qu'il occupe les différentes positions et on pose des signes peu visibles sur le plancher ou sur le fond, s'il est solide, pour délimiter les points de repos des pieds ou des accessoires qui seront reproduits sur le négatif. Quelle que soit la position du modèle, la chambre noire doit rester invariablement fixe.

Ainsi, s'agit-il d'un combat singulier, tel que celui d'Etéocle et de Polynice, deux frères qui se ressemblaient beaucoup, dit la mythologie, et ce combat singulier est-il rendu, par exemple, sous la forme d'un duel, le client prend d'abord la position *en garde*, face à droite. Vous le tirez et refermez l'objectif. Sur la même ligne, soigneusement déterminée à l'avance, il prend la même position à la distance voulue, *la pointe basse*, pour que les deux lames

ne chevauchent pas sur le cliché, et vous tirez une deuxième fois. La plaque représentera deux duellistes, dont l'étrange ressemblance ne laissera pas que d'impressionner le spectateur sensible.

Le modèle peut utiliser certains accessoires dans ses diverses positions; afin d'éviter les superpositions d'images ou des expositions trop longues, on n'impressionne que les parties momentanément nécessaires. Pour cela, il suffit de placer devant et tout près de la surface sensible des écrans opaques dans lesquels on a découpé la partie qui doit laisser les reflets à fixer.

Ces écrans sont constitués par deux ou quatre volets qui peuvent se manœuvrer de l'extérieur à l'aide de boutons dont les tiges reliées au volet traversent le cadre; munis de languettes qui entrent dans le cadre postérieur de la chambre noire, ces écrans se trouvent ainsi solidement assujettis. La première disposition indiquée, on retire le châssis négatif à chaque pose nouvelle, de façon à modifier la situation de l'ouverture découpée dans l'écran obturateur; enfin les différentes parties de l'écran peuvent glisser les unes sur les autres au moyen de tirettes qu'on manœuvre de l'extérieur.

De plus, on aura à tenir compte des petites recommandations suivantes :

Avoir soin, lorsqu'on utilise les écrans obturateurs, de faire que les bords se superposent légèrement pour que les lignes de jonction soient peu visibles ; — si le modèle doit placer la tête dans un chapeau, la main dans un vase, ces accessoires seront fixés solidement. — Raccorder certains détails par des silhouettages ou des retouches, au vermillon, sur le négatif, par des retouches à l'encre de Chine, sur le positif.

Enfin, par une combinaison de collages, ajoutés sur des épreuves positives, au fond noir, et photographiés ensuite, on obtiendra sur l'épreuve finale des résultats dont l'illusion est complète.

Voici encore une autre idée excentrique qui se rapproche du même genre :

Vous disposez sur le sol deux piles de cristaux (carafes,

verres, etc.), l'une près de l'autre, artistement groupés et de même hauteur. Vous couronnez même les deux fragiles édifices d'un paquet où l'étiquette BISCUITS se lit en gros caractères. Vous remplacez ensuite, — après un premier tirage, — cette verrerie par un tabouret ou deux surmontés d'une planche, le tout ayant exactement la hauteur où atteignaient les deux paquets de biscuits. Vous voilez cet échafaudage. Une personne en tenue de porteur d'eau ou de commissionnaire, chaussée de sabots ou de souliers redoutables, monte dessus et place ses pieds exactement à l'endroit où étaient les sommets des deux pyramides. Le résultat sera des plus intéressants, d'autant que la fragile pâtisserie ne paraîtra pas le moins du monde déformée par le poids du rustre juché sur elle.

Rien n'empêche de faire assister plusieurs personnes, — sur le cliché, — à ce tour de force d'équilibre et de légèreté spécifique vraiment surprenant. A cet effet, avant de tirer les deux pyramides, on fera placer à droite et à gauche deux ou trois spectateurs, qui disparaîtront ensuite au moment du deuxième tirage. Il faut avoir soin qu'aucune personne ne se trouve derrière les cristaux ou les objets quelconques de vaisselle dont se composent les pyramides, parce que, sur le cliché, une partie du corps de cette personne se reporterait sur les jambes du prétendu acrobate, et tout serait à refaire.

On peut varier de bien des manières ces images multiples d'une même personne et ces excentricités photographiques, de façon à se constituer ainsi une collection très originale, amusante à compulser.

D'ailleurs, ce genre de photographie a toujours séduit les amateurs, et plus d'un a cherché à résoudre le cas par un procédé d'une application précise. En voici un, dû à M. H. Marris, et qui nous a paru très intéressant.

On commence par découper dans du carton noir une rondelle ayant le diamètre du parasoleil de l'objectif, dans lequel elle doit entrer à frottement doux. Une partie de cette rondelle est ensuite enlevée, et, pour en avoir la mesure exacte, il faut que la rondelle placée dans l'objectif donne une ombre se fondant

bien au milieu de la glace dépolie. C'est à la suite de tâtonnements qu'on parvient à enlever par petites bandes parallèles la quantité exactement nécessaire pour obtenir ce résultat.

Cela étant prêt, on procède à la mise en scène comme pour une opération ordinaire, et on fait la mise au point. Le carton étant placé dans la position indiquée par la figure 64, on installe le modèle dans la partie de la scène correspondant à l'ouverture ; l'image du modèle se reproduit sur la moitié de la glace dépolie avec la partie du sujet composant cette moitié de l'épreuve définitive.

Quand la mise au point est convenablement réglée, on fait tourner d'un demi-tour le parasoleil de l'objectif, en dévissant, de façon à donner au carton la position indiquée par la figure 65.

Fig. 64. Fig. 65.

Puis, plaçant le personnage dans la deuxième position avec les accessoires qui doivent figurer dans cette deuxième moitié de l'épreuve, on fait également la mise au point.

Quand elle est arrêtée, on peut opérer :

On couvre l'objectif de son bouchon ; on place le châssis, on découvre la plaque, puis on pose en tenant compte que les trois quarts des rayons lumineux sont arrêtés par le carton.

Sans refermer le châssis, on replace le personnage dans la première position choisie, on fait tourner le parasoleil pour ramener la rondelle dans sa situation primitive (*fig.* 64), et on pose à nouveau comme la première fois.

Le temps moyen d'exposition sera d'environ huit à douze secondes avec un assez grand diaphragme.

Comme il n'est pas possible de toucher au disque de carton sans risquer de modifier les résultats, on comprend qu'il soit préférable de dévisser le parasoleil pour l'amener à la position n° 2 ;

il reviendra à sa position première en revissant le parasoleil pour la deuxième exposition.

A mon avis, conclut M. H. Marris, le fond à choisir sera un endroit pittoresque en plein air ; on obtiendra certainement de meilleurs résultats qu'en opérant devant un fond dans une chambre ou dans un atelier, et il désigne comme sujets de photographies qu'il a plus particulièrement réussis : un homme attelé à une charrette dans laquelle il est lui-même assis, un enfant dans un berceau balancé par le même enfant, etc.

Un autre amateur, M. G. du Marès, a eu l'idée de perfectionner ce procédé en l'appliquant à l'obtention d'images stéréoscopiques, et voici la description de la méthode qu'il emploie.

Fig. 66. Fig. 67.

Cette méthode, qui peut être utilisée avec tous les appareils stéréoscopiques, consiste essentiellement dans l'emploi de deux bouchons d'objectifs d'une forme spéciale et absolument semblables, qu'on peut facilement fabriquer soi-même. Le fond de ces bouchons, au lieu d'être plein, est fait en carton noir mince, découpé en forme de demi-cercle, de manière à obstruer la moitié seulement des deux images sur la glace dépolie.

Fig. 68.

Ces deux bouchons étant placés sur les parasoleils des deux objectifs, dans la même position, et obstruant, par exemple, le côté gauche, on prend une première vue du ou des personnages, que l'on a fait placer du côté droit. Si l'obturateur ne s'arme pas sans démasquer la plaque, on referme le rideau du châssis, et l'on fait mettre le ou les personnages du côté gauche. On change les bouchons de place de façon à obstruer cette fois le côté droit en

leur faisant décrire un demi-tour de 180° ; on arme l'obturateur ; on tire de nouveau le rideau du châssis, et l'on prend une seconde vue qui vient se fondre avec la première, si toutefois les ouvertures des bouchons sont en exacte concordance avec l'ouverture des diaphragmes.

C'est dans cette concordance que réside toute la difficulté du procédé. Voici comment on l'obtient :

On fait une mise au point avec un grand diaphragme sur une distance assez rapprochée, c'est-à-dire à peu près celle où l'on suppose que seront placées les personnes dont on voudra prendre plus tard les images multiples (ce diaphragme devrait être, par la suite, le seul employé, car, si l'on en changeait, la concordance avec l'ouverture des bouchons n'existerait plus).

On colle sur le milieu de l'un des côtés de la glace dépolie, et dans le sens vertical, une petite bande de papier de 3 à 4 millimètres de largeur ; puis, les bouchons ayant été confectionnés comme il a été expliqué précédemment, on place l'un d'eux sur le parasoleil de l'objectif qui correspond à ce côté de la glace dépolie.

On colle ensuite un morceau de papier opaque contre le demi-cercle du bouchon, et de même grandeur et forme que celui-ci ; puis, avant que la colle ait fait prise, tout en regardant sous le voile de la plaque dépolie, on fait insensiblement glisser ce papier pour diminuer l'ouverture jusqu'à ce que l'obstruction de la lumière sur l'un des côtés de la glace s'arrête juste au bord de la petite bande de papier. On place enfin le bouchon dans le sens opposé pour vérifier s'il obstrue l'autre côté de la plaque jusqu'à l'autre bord du papier.

Il ne reste plus qu'à coller définitivement le morceau de papier opaque et à le noircir, puis à régler le second bouchon sur le premier.

On remarquera qu'une étroite bande, — de la largeur du papier, — étant éclairée pendant les deux poses, sera impressionnée deux fois sur la plaque ; c'est précisément cette double impression *en dégradé* qui produira le fondu entre les deux poses. Ce dégradé se produit parce que les bords de la partie obturante des bouchons

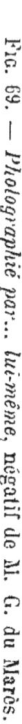

Fig. 69. — *Photographié par... lui-même*, négatif de M. G. du Marès.

ne se trouvent pas placés au foyer d'objectifs. Pour ce motif, avoir soin de ne pas faire placer les personnages à photographier trop près du point central.

La pose est environ quatre fois plus longue que si l'on opérait sans les bouchons[1].

Les bouchons peuvent être remplacés par une petite planchette de 5 millimètres d'épaisseur et d'une grandeur appropriée, dans laquelle on découpe deux trous ronds, dont l'écartement et les dimensions sont calculés pour que les parasoleils puissent entrer à frottement doux dans ces trous; pour le reste de la construction, on procède comme pour les bouchons. Cette planchette offre plus de commodité que les bouchons avec certains appareils, surtout de petite dimension, tels que le vérascope.

Les diapositives de vues composites, prises avec ce dernier appareil, produisent des effets étonnants.

Le stéréogramme composite de la figure 69, représentant un photographe photographié par lui-même, a été obtenu par le procédé que nous venons de décrire tout au long.

[1]. Il va sans dire que, n'employant qu'un seul objectif et un seul bouchon, on peut obtenir des vues composites simples, aussi bien réussies que celles qui seraient prises avec l'un quelconque des châssis transformistes du commerce.

LES SURPRISES DE LA PERSPECTIVE

Lorsqu'on se sert d'un objectif à court foyer, il arrive que le premier plan, s'il se trouve trop près de l'appareil, donne une image démesurément agrandie par rapport aux autres parties du sujet.

Le photographe qui cherche à obtenir la représentation aussi parfaite et aussi agréable que possible d'un personnage ou d'une scène quelconque devra donc se mettre en garde contre cette particularité; mais il pourra l'utiliser, au contraire, comme sujet de récréations pour la production d'images excentriques, voire grotesques.

Pour prendre un exemple quasi classique en ce genre, si l'on place trop près de l'objectif le poisson qu'un pêcheur tient au bout de sa ligne, longue de plusieurs mètres, on l'obtiendra d'aussi grande taille que le pêcheur lui-même, ce qui donnera l'illusion d'un pêcheur retirant de l'onde un morceau gigantesque, quelque monstre fluvial ou marin d'un poids phénoménal.

Le Retour de chasse (*fig.* 70), dans lequel le lièvre a été intentionnellement reproduit à une échelle plus grande que les deux chasseurs, afin de lui donner les apparences d'une pièce extraordinaire, est un mensonge dû à une semblable exagération de la perspective.

Voici de quelle façon a été exécutée cette petite fraude, bien excusable en matière de prouesses cynégétiques :

Le lièvre est suspendu à un bâton, fixé très haut pour ne pas être photographié, avec une ficelle blanche invisible sur un fond constitué par un mur blanc.

Les porteurs se trouvent à 2 mètres du lièvre, la mise au point a été faite entre le lièvre et les chasseurs; le tout a été photographié avec le plus petit diaphragme. On aurait pu faire le lièvre encore plus grand en l'approchant de l'appareil. Comme la ficelle se détord sous le poids du lièvre, on a dû le faire tenir droit et immobile au moyen d'une autre ficelle attachée aux pattes de devant et tenue par une personne invisible dans l'épreuve : mais cet artifice a été masqué par une retouche sur le négatif.

Fig. 70. — *Retour de chasse*, négatif de M. C. du Bus de Warnaffe.

En s'en tenant exactement au même procédé, on pourra, en remplaçant les chasseurs par deux vendangeurs et le lièvre par une belle grappe de raisin, obtenir une image qui fera penser au retour des envoyés de Moïse en terre de Chanaan, d'où l'on sait qu'ils rapportèrent, entre autres preuves de la fertilité du sol, une grappe de raisin telle que deux hommes pouvaient à peine la porter.

Il nous souvient, à ce propos, d'une certaine gravure qui, extraite d'une revue américaine, fit le tour, il y a quelques années, de la presse scientifique française. Il s'agissait d'une pomme de terre énorme, telle qu'un homme d'apparence vigoureuse, la portant sur ses épaules, ployait sous le faix. On apprit un peu plus tard que cette nouvelle était le résultat d'une pure mystification : le cliché avait sans doute été obtenu par un procédé analogue.

Si nos lecteurs peuvent avoir l'occasion de feuilleter les collections du *Supplément illustré* des deux *petits* quotidiens qui se vantent, à grand renfort d'affiches-réclames, de posséder le plus

Fig. 71. — *Une Chasse au tigre.*

fort tirage de toute la presse, ils y trouveront une gravure intitulée : *Une Chasse au tigre dans le bois de Meudon*, qui fit sensation à l'époque. Nous donnons (*fig.* 71) une réduction de la gravure parue dans l'un de ces deux suppléments illustrés.

Or, voici comment, la semaine suivante, un journal photo-

graphique racontait la genèse de cette amusante aventure, mettant ainsi à jour de quelle étrange façon les reporters des « illustrés » en question, s'étaient laissé mystifier.

« Un tigre s'échappe d'une ménagerie installée dans une fête foraine ; on requiert la garnison pour en débarrasser le sol, car cela peut arriver, et, jusque-là, rien d'extraordinaire, encore tout au moins faudrait-il qu'il y eût eu un tigre d'échappé. Or, ce n'est pas le cas, le tigre de Meudon est un mythe analogue au sanglier d'Erymanthe, et, pour un être de création récente, il n'en est que plus ridicule.

« On connaît la propriété des objectifs à court foyer de donner des images de différente grandeur d'objets situés dans des plans très rapprochés. Un officier du génie voulant faire quelque chose d'original eut l'idée de grouper la scène suivante : au premier plan, un superbe chat angora et, quelques mètres plus loin, cinq ou six soldats mettant le félin en joue.

« On devine ce qui s'est produit : l'officier a obtenu une épreuve sur laquelle l'angora, démesurément agrandi, avait les allures d'un tigre, par rapport aux hommes, venus sur le cliché plus petits que ne le comporte la différence de taille d'un homme à un angora.

« Cette photographie montrée à un journaliste, un de ceux qui rendent compte avec la même inexactitude du déboulonnement d'une statue, d'un crime, d'un accident de voiture ou de la dernière découverte d'un mathématicien, un de ces journalistes touche à tout, écrivant sur n'importe quoi, ignorant souvent le premier mot du sujet, cette photographie rencontra auprès de lui un plein succès.

« Comment douter de la véracité du fait, puisque la photographie avait enregistré cette chasse... appelée à demeurer célèbre dans la paroisse où ce bon Rabelais était curé et ménétrier ? »

D'ailleurs, les variantes peuvent exister à l'infini, et le principe connu, c'est à l'imagination mystificatrice et au talent ingénieux de l'amateur de faire le reste, et d'arriver ainsi à des résultats qui auront toujours le don d'égayer les amateurs ou d'exciter la curiosité et l'étonnement des personnes insuffisamment initiées.

LES FONDS PHOTOGRAPHIQUES

On n'a pas toujours à sa disposition un décor approprié au sujet dont on veut reproduire l'image, fond naturel de verdure ou de feuillage, barrière rustique, rocher pittoresque, etc. ; de là l'urgence de ces accessoires en toile peinte, destinés à servir de fonds dont se servent surtout les professionnels et qui sont, en somme, autant de mensonges photographiques.

Le sujet, au point de vue général, se trouve traité dans des ouvrages spéciaux, et aujourd'hui l'amateur peut se procurer facilement ces accessoires, — dont nous donnons ci-contre une reproduction (*fig.* 72) — dans les maisons de fournitures photographiques.

Fig. 72. — Fond photographique.

Nous parlerons seulement ici de quelques cas particuliers, plutôt originaux.

D'abord veut-on obtenir un portrait sur fond noir, alors qu'on ne dispose pas d'un écran de grandeur suffisante, on fait son

cliché devant un fond quelconque, qu'on enlève ensuite par le procédé suivant :

On prépare une forte solution de cyanure de potassium dans laquelle on fait dissoudre assez d'iode en paillettes pour lui donner une nuance pourpre très prononcée. On ajoute alors un petit fragment de cyanure, et le liquide devient incolore. Au moyen d'une plume d'oie trempée dans cette solution, on suit tous les contours de l'image ; les parties atteintes par le liquide deviennent immédiatement transparentes ; aussitôt on lave avec un peu d'eau légèrement tiède pour que le liquide ne s'étende pas. On continue ensuite le traitement sur le reste du fond avec un pinceau. Si l'on trouvait la liqueur trop fluide, on y ajouterait un peu de gomme arabique pour la rendre plus visqueuse.

FIG. 73. — *Pâtissier*, négatif de M. Oriot.

Il peut arriver aussi que l'on désire isoler un personnage d'un groupe : dans ce cas, il faudra nécessairement l'imprimer sur fond noir. Voici un moyen original d'y arriver indiqué à *Photo-Revue* par un de ses correspondants, M. Oriot.

On exécute une épreuve comme à l'ordinaire, sans la tirer, ni la fixer. Dans cette épreuve, on découpe avec des ciseaux fins ou une fine lame de canif le sujet à isoler, en ayant soin de suivre exactement le contour.

Cette épreuve découpée est appliquée sur un feuillet de papier sensible, et l'ensemble est exposé à la lumière dans un châssis-presse, jusqu'à ce que le tout devienne absolument noir, sauf, bien entendu, la partie recouverte par la silhouette qui demeure réservée en blanc.

LES FONDS PHOTOGRAPHIQUES

Fig. 74.

On repère le feuillet ainsi préparé derrière le négatif, de façon que le personnage vienne occuper exactement l'emplacement qui lui est réservé, et on expose jusqu'à intensité convenable.

Il ne reste plus ensuite qu'à virer, fixer comme d'habitude.

Le papier qui entourait la première épreuve découpée, s'il a été attaqué avec précaution, pourrait être utilisé comme cache pour exécuter un tirage sur fond. La figure 73 est un spécimen d'une épreuve obtenue de cette façon.

Fig. 75. — *Médaillon rustique*, négatif de M. du Baille.

Si, après avoir reproduit, par une des méthodes de photocalque que nous avons exposées, une feuille d'arbre, l'on veut utiliser cette feuille comme fond, on procède comme il a été fait pour la figure 74.

Cette figure représente une feuille de lierre imprimée après avoir préalablement ajouté à son centre une cache dégradée ou non. L'image étant venue, on l'a recouverte d'une cache à son tour, et au centre on a tiré le portrait d'un bébé en dégradé.

Le *Médaillon rustique*, dont la représentation (*fig.* 75) dispense de toute explication, fournit également le sujet d'un fond aussi artistique que gracieux.

Pour avoir une photographie sur *fond givré*, on emploiera le procédé suivant, indiqué par M. Pfenningberger.

On prépare pour cela une solution concentrée de sulfate de magnésie dans de la bière, et on fait bouillir cette solution un instant pour augmenter le principe sucré de la bière, qui sert comme ciment. Cette préparation dans une bouteille bien fermée se conserve parfaitement.

Voici alors comment on procède. On couvre la figurine d'un papier découpé laissant le fond à nu, et on passe la solution sur celui-ci au moyen d'un pinceau large. Il est bon d'en mettre un peu plus autour des épaules pour avoir là une plus belle cristallisation ; puis on laisse reposer.

Fig. 76. — Fond original et curieuse illusion d'optique.

Au bout de dix minutes, la cristallisation est faite, et la couche est sèche. On saupoudre alors par-dessus, au moyen d'un tampon de coton, de la poudre d'or ou de bronze ; pour renforcer une partie quelconque du dessin, il suffit de projeter son haleine dessus avant de dorer, de bronzer ou d'argenter.

Enfin, lorsqu'on a enlevé le superflu du bronze, la figure apparaît dans un cadre métallique et recouverte de cristaux

givrés. Pour protéger le système, on le recouvre d'une couche de vernis transparent.

Si nous abordons maintenant la retouche artistique, — ce mensonge dont tant de dames font une obligation à leur photographe, — nous pourrons lui demander de nous procurer quelque *effet de neige* qui donnera le change à tout œil non prévenu.

Pour cela, possède-t-on, par exemple, un négatif de portrait couvert de picotures dont les points noirs viennent gâter les épreuves positives par autant de points blancs, on rajoutera de nouvelles mouchetures, au moyen d'un pinceau et d'un peu de vermillon, et l'effet d'une belle neige tombante sera ainsi simulé à merveille, à la condition que le portrait ait été fait en plein air.

Nous terminerons ce chapitre par une curieuse *illusion d'optique*, qui peut fort bien prendre place parmi les photographies avec fond aussi bizarre qu'original :

Regardez un instant, de près, la reproduction de la photographie ci-contre (*fig.* 76). Que voyez-vous ? Deux jeunes enfants dont l'un joue avec une collection de bibelots et l'autre caresse la tête d'un bon chien qui semble prendre énormément d'intérêt à ce qu'il a sous les yeux. Maintenant, prenez cette image et portez-la à 2 ou 3 mètres devant vous, ou bien encore fixez-la en fermant légèrement les paupières, que voyez-vous à présent ? une horrible tête de mort.

C'est qu'en fermant les yeux vous interceptez le passage des rayons lumineux et, seuls, les traits *accentués* viennent frapper le nerf optique, les autres sont dispersés et n'arrivent pas jusque-là. Le photographe a justement spéculé sur cette propriété de l'œil pour construire, — c'est le mot, — ce sujet, afin d'obtenir la curieuse illusion que nous avons sous les yeux.

ARTIFICES DE TIRAGE : CACHES DE FANTAISIE COMBINAISONS DE CLICHÉS, ETC.

La combinaison des bains vireurs permet d'obtenir une certaine diversité de teintes dans le tirage des photocopies; on peut encore éviter la monotonie et modifier l'aspect ordinaire des épreuves au moyen de caches destinées à masquer certaines parties du cliché et à produire un effet artistique. Certaines scènes, par exemple, gagneront à être tirées en simple dégradé rond ou ovale; d'autres se détacheront mieux dans un cadre de forme originale.

Fig. 77.

L'amateur photographe pourra confectionner lui-même ces caches de fantaisie; nous en donnons ici quelques exemples. Mais ces formes peuvent se varier à l'infini et c'est affaire de goût et d'imagination que de trouver les motifs gracieux les plus propres à faire valoir le sujet encadré.

Dans un ordre d'idées approchant, l'amateur pourra se procurer dans le commerce certains papiers sensibles, débités sous forme de pochettes de tous les formats courants, et dont chaque feuille est illustrée d'un motif artistique, tiré en couleurs indélébiles, ce qui rompt avec la monotonie des épreuves ordinaires. Ces papiers se traitent d'ailleurs comme tous les papiers sensibles ordinaires.

Le papier sensible illustré, connu dans le commerce sous le nom de l'« Artistic », nous permettra de donner un exemple de cette création.

L'un des modèles se présente sous la forme d'un calendrier bloc à effeuiller tout indiqué, étant donnée la date choisie, pour servir de carte de visite originale. La partie centrale est prête à recevoir le portrait de l'envoyeur ou de toute autre personne. Il suffit pour cela d'impressionner le feuillet derrière un négatif en interposant un cache spécialement découpé et qui se trouve renfermé dans la pochette.

Fig. 8.

D'autres modèles de feuillets peuvent recevoir un portrait en dégradé : ce sont des encadrements de narcisses, chèvrefeuilles, bleuets, églantines, jasmin, marguerites, myosotis, etc. (*fig.* 78, 79), divers petits sujets champêtres (*fig.* 80 et 81), des cartes postales dans l'encadrement desquelles on peut mettre un portrait, ce qui dispense de la signature, si le portrait est celui de l'expéditeur; des grotesques, des diseurs de monologues (*fig.* 82), danseurs de cordes, athlètes, etc., des soldats tranquillement assis (*fig.* 83), ou des soldats en tenue de campagne (*fig.* 84 et 85).

Fig. 79.

S'agit-il, par exemple, dans ces derniers modèles, de l'emplacement que doit occuper le visage du modèle, le papier a reçu une teinte chair qui l'harmonise avec le modelé photographique, de façon à donner à l'épreuve le cachet d'une aquarelle très soignée.

Fig. 80.

Chaque modèle est accompagné d'un papier transparent, portant un croquis analogue au croquis de la figure 84. On applique ce croquis

sur la glace dépolie, au moment de la mise au point, afin de s'assurer si la grosseur de la tête et la pose sont exactes ; lorsque le cliché est terminé, on silhouette les deux côtés de la figure à l'encre de Chine à l'endroit indiqué par un grisé sur le croquis ; il est inutile de s'occuper de la silhouette de la visière du képi, ni de celle du col : elles sont toutes deux données par le cache noir que l'on fixe sur le papier sensible avec deux petits morceaux de papier gommé très mince. Lorsque ce cache noir est bien repéré avec le dessin, on pose le tout en contact avec le cliché, en ayant soin de bien placer la tête comme il convient.

Fig. 81.

On voit que l'amateur a le choix et qu'il ne peut être embarrassé que par l'abondance des sujets. Nous lui conseillerons toutefois d'enluminer légèrement les épreuves tirées sur le papier « Artistic » ; l'effet en sera rehaussé et les teintes posées sur les chairs et les cheveux, soutenues par les couleurs de l'entourage, seront encore plus agréables à l'œil que si la photographie était faite sur papier ordinaire.

Fig. 82.

La combinaison de plusieurs clichés différents permettra d'obtenir des effets harmonieux d'un tout autre genre.

Un paysage sera entouré de fleurs ou de feuillages bien découpés ; un portrait sera orné de dessins et d'ornements de divers styles.

A cet effet, recommande un correspondant du *Cosmos*, on commencera par confectionner le cadre en photographiant à une échelle réduite des gravures ou des peintures représentant un

sujet susceptible de servir d'encadrement. Si l'on sait manier le pinceau ou le fusain, on fera soi-même à grands traits l'original, ou bien, si l'on a des objets et des fleurs sous la main, on les disposera avec goût sur une planche à dessin ou un carton de dimensions voulues, puis on photographiera le tout. Le cliché obtenu servira à enluminer une foule d'épreuves ou à leur donner un cachet réellement artistique (*fig.* 86).

Fig. 83.

Fig. 84.

Fig. 85.

Le tirage se fait en deux temps : dans la première opération, on fait venir l'encadrement ; puis on change le cliché et, protégeant la partie isolée au moyen d'un cache convenable, on procède au tirage du sujet au centre du papier sensible.

En combinant deux ou trois caches, on parvient à obtenir des cadres variés ; la durée d'exposition pouvant être plus ou moins longue avec chaque cache, les teintes

ARTIFICES DE TIRAGE 113

Fig. 86.

8

obtenues seront claires ou sombres à volonté. On a donc en main tous les éléments permettant de faire varier à l'infini et la forme des encadrements et l'intensité de leur coloration.

La combinaison de clichés par la substitution d'une tête à une autre, par le report d'un personnage sur une photographie, une scène, un tableau, constitue une récréation dont on a fait des applications de toutes sortes, innocentes, badines, frauduleuses et même inconvenantes.

Si, par exemple, un de vos amis a été soldat, procurez-vous une de ces images à un sou qui ont fait la célébrité de certaine maison d'Épinal; remplacez la tête du soldat par celle de votre ami, en ayant soin de bien réussir le raccordement; collez le tout sur un fond approprié et soignez l'obtention du cliché: vous aurez ainsi l'occasion de faire une surprise peu banale à votre ami, dont vous aurez choisi le numéro du régiment.

Voici une autre application, très amusante, de la même idée.

Le *Bulletin de la Société photographique du Nord de la France* ayant mentionné que le secrétaire de cette Société, pour la section de Calais, avait présenté à ses collègues une carte de nouvel an fort originale, intitulée *la Lune à un mètre*, le directeur de la *Photo-Revue*, qui pressentait une plaisanterie capable d'égayer ses lecteurs, demanda communication de cette carte à son auteur. Celui-ci répondit par la lettre suivante, accompagnée de la photographie ci-contre:

« Cher Monsieur,

« Vous désirez montrer *la Lune à un mètre* dans la *Photo-Revue*; qu'il soit fait selon votre désir. Je vous remets ci-inclus mon épreuve, et vous donne bien volontiers l'autorisation de la reproduire.

« Vous pouvez faire remarquer à vos lecteurs que ma solution dépasse les prévisions de M. Deloncle, car je pourrais encore raccourcir la distance.

« Bien à vous,
 « J. Gates. »

Il ne nous reste qu'à ajouter que c'est M. Gates lui-même qui est représenté en double exemplaire, côté face et côté pile. Un premier cliché l'a donné côté pile dans la position du photographe effectuant la mise au point du modèle ; la face a été rapportée dans le ciel de la photocopie obtenue, puis le tout a été photographié une seconde fois, et le tour était joué.

L'information politique, celle qui ne recule pas devant la mauvaise foi pour la propagation d'une fausse nouvelle destinée à nuire à la cause adverse, a usé et mésusé du procédé. Citons quelques exemples pour ainsi dire historiques.

Se souvient-on des photographies mensongères éditées en Belgique, pendant la période boulangiste, et où l'on voyait M. Rochefort au milieu d'un groupe de revisionnistes, parmi lesquels il n'avait point figuré. On avait tout bonnement rapporté sa tête sur le corps d'un journaliste, M. Berthol-Graivil, décapité pour la circonstance.

Dans le même temps, des industriels d'aussi mauvaise foi débitèrent des instantanés du suicide dramatique du général Boulanger, où on le voyait se donnant le coup fatal sur la tombe de son amie.

Fig. 87.
La Lune à un mètre, négatif de M. J. Gates.

La scène avait été mimée par un modèle choisi, vêtu comme il convenait à l'aide de quelque défroque d'opérette ; ensuite on avait remplacé sa tête par celle du défunt.

Plus près de nous, et à propos d'une affaire qui eut un tel retentissement qu'on l'a nommée l'*Affaire* tout court, avec un grand *A*, un quotidien se vanta de posséder la photographie d'un colonel

français surpris à Carlsruhe, en conversation avec un attaché militaire allemand. On reconnut plus tard qu'il ne s'agissait, en somme, que d'un maquillage de la plus insigne mauvaise foi.

Un autre quotidien, qui soutenait la cause adverse, répondit du tac au tac en publiant une série de figures, qui pouvaient passer pour des reproductions d'instantanés, et qui, destinées à montrer que l'obtention de semblables supercheries était à la portée du premier photographe venu, représentaient les scènes les plus invraisemblables par le rôle des personnages mis en présence les uns des autres : M. Drumont se promenant côte à côte avec M. Reinach ; Francisque Sarcey cajolant Yvette Guilbert ; le général Chanoine, dans une étreinte cordiale, passant ses mains sur les épaules d'Henri Brisson, etc.

On voit sous ce rapport que, tout en passant pour être la reproduction de l'exacte vérité, la photographie peut se prêter à la perpétuation des scènes les plus invraisemblables et des mensonges les plus extravagants.

Nous avons eu sous les yeux le portrait de Waldersee en conversation intime avec Li-Hung-Chang : le mensonge était... d'une vérité frappante.

Nous avons vu également un groupe qui peut passer pour un modèle du genre : la reine d'Angleterre avec l'un de ses petits ou arrière-petits-fils, son ministre Chamberlain et le vénérable président Kruger étaient autant de personnages artificiellement rapportés côte à côte dans un groupe d'ensemble qui avait ensuite été photographié avec soin.

A propos de certaines pratiques condamnables auxquelles peut donner lieu la photographie mensongère, et pour lesquelles on ne saurait se montrer trop sévère, un correspondant de *l'Hélios* a raconté la singulière aventure suivante, qui a d'ailleurs défrayé en son temps la chronique judiciaire.

Un gros industriel parisien recevait, certain jour, la visite d'un de ses amis qui affirmait avoir vu, chez M. D..., une photographie de sa femme... en train d'essayer un corset.

L'industriel bondit et exigea que son ami l'accompagnât chez M. D... Celui-ci consentit à montrer à l'industriel l'album ren-

fermant les fameuses photographies. Quel ne fut pas l'étonnement de M. X..., en parcourant l'album, de reconnaître la femme et même les filles de plusieurs de ses amis, les unes n'ayant pour tout vêtement qu'une chemise d'une mousseline indiscrète, les autres habillées en amazones, ou bien encore costumées en danseuses !

M. D... refusa de dire de qui il tenait ce singulier album, et il fallut l'intervention du commissaire de police pour lui arracher son secret. L'industriel apprit alors que l'auteur de la plaisanterie était un de ses proches. Photographe amateur, il prenait clandestinement des instantanés qu'il agrandissait, et plaçait ensuite les têtes de jeunes femmes et de jeunes filles sur des corps d'actrices en vogue ou de cabotines extrêmement déshabillées.

Le mauvais plaisant avait ainsi formé quatre collections qu'il a dû détruire en présence du magistrat, ainsi que tous les clichés qu'il possédait.

Moralité : Photographes amateurs, mes frères, amusons-nous, mais que les sujets les plus frivoles de nos distractions, marqués au coin de la plus saine gaîté, ne dépassent jamais les limites des plus élémentaires convenances et de l'honnêteté la plus vulgaire !

LA PHOTOCARICATURE

La photocaricature, véritable mine de récréations photographiques, peut emprunter quelque chose, dans ses procédés d'obtention, à la plupart des rubriques étudiées précédemment dans ce chapitre des Mensonges de la photographie.

Si la photographie peut mentir pour embellir et flatter l'image de l'homme, elle peut mentir aussi pour la dénaturer et en faire quelque chose de risible et de grotesque.

Elle peut, d'abord, demander au modèle lui-même de donner à sa physionomie l'aspect que l'on n'attend d'ordinaire que du crayon d'un caricaturiste en verve.

Il y a quelques années, *Photo-Revue* ouvrit entre ses correspondants un concours intitulé: *Grimaces et Sourires*, et dont le titre suffit pour indiquer l'objet de ce concours amusant. Plus d'une des épreuves entrées en lice mériterait, par la drôlerie des facies obtenus, de prendre place dans ce chapitre : la figure 88 extraite des résultats de ce concours et intitulée : *Un Astronome en chambre*, n'en est-elle pas une preuve?

Les photographies obtenues par la reproduction des images que donnent les miroirs courbes, les procédés transformistes, les objectifs anamorphistes, ne sont-elles pas autant de photocaricatures? N'en est-il pas de même du corps à deux têtes, à trois jambes, à quatre bras, dont nous avons parlé au chapitre des images multiples ? des déformations grotesques entrevues à celui des surprises de la perspective ?

En faisant fondre à demi, puis un peu couler la gélatine d'un cliché, on déformera le portrait à volonté, tout en conservant la ressemblance ; on allongera, on écrasera la tête à son gré par

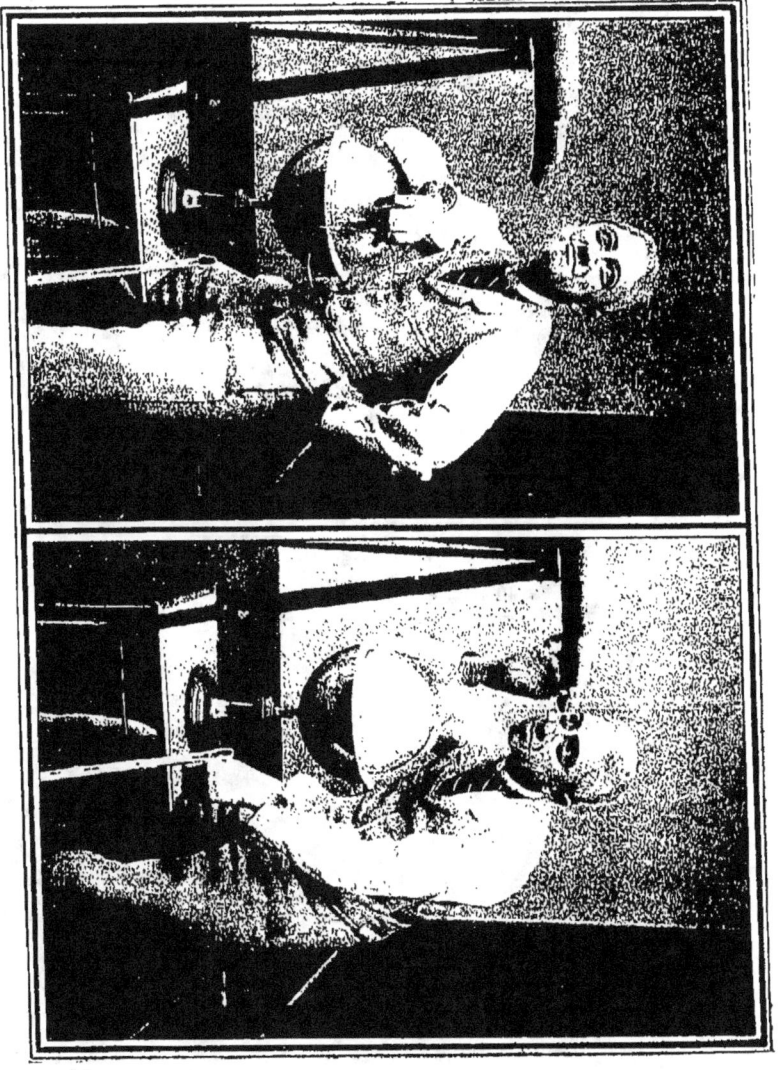

ASTRONOME EN CHAMBRE

Fig. 88.

l'extension de cette gélatine en sens opposés, après simple ramollissement à l'eau et décollage de la plaque.

Dans le lavage et dans le collage, le papier sensible permettra de même des modifications profondes par la faculté qu'il possède de prêter, de s'étendre plus ou moins en long et en large.

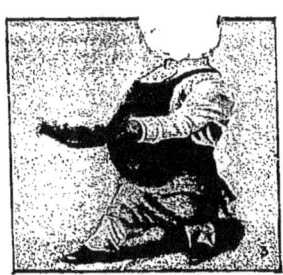

Fig. 89.

Enfin le fait de rapporter une tête empruntée à un portrait sur un corps donné par un cache de fantaisie, ou celui de combiner deux clichés de façon, par exemple, à placer une tête énorme sur un tronc de petites dimensions, ou à faire permuter la tête d'un dragon plus ou moins mythologique avec celle de votre belle-mère, vous permettra d'obtenir des photo-charges amusantes.

On peut réaliser la même idée d'autre façon et obtenir des photo-charges à l'aide de dessins lithographiés édités à cette intention par certaines maisons de fournitures photographiques.

Ces dessins, tirés en deux teintes, donnent à la reproduction l'illusion d'une photographie directe. Nous donnons ci-contre la réduction de deux de ces dessins. Chacun des dessins

Fig. 90.

de la série représente un type déterminé : soldat, cuisinier, hercule, etc, — moins la tête. En effet, et c'est là justement le côté plaisant de l'affaire, on place dans l'échancrure correspondant à l'encolure du sujet dessiné la tête de la personne qui consent à jouer le rôle de compère, et on photographie le tout.

Le résultat est extrêmement amusant, surtout lorsque quelque pointe de malice se mêle au choix du type — nous parlons du type dessiné — que l'on choisit comme motif, en tenant compte des aptitudes du compère, ou bien de sa profession, de son caractère, de ses petits ridicules.

Au point de vue de la pratique du procédé, et pour éviter aux débutants des tâtonnements parfois décourageants et toujours désagréables, nous allons dire quelques mots de certaines petites causes d'insuccès, de façon que l'amateur prévenu se trouve tout de suite en mesure de les faire disparaître.

Il s'agit, par exemple, du raccord du bord supérieur du dessin avec le fond situé derrière le modèle, ce raccord devant être invisible sur l'épreuve pour que l'intérêt ne soit pas détourné ou amoindri par un détail d'exécution.

A la rigueur, on pourrait tourner la difficulté en choisissant comme fond une surface unie de même tonalité que la teinte générale imprimée sur le portrait-charge.

Cette surface, si elle était convenablement disposée, réfléchirait une lumière équivalente, comme actinisme, à celle reflétée par le dessin, et le résultat obtenu serait tel qu'on ne trouverait ni solution de continuité, ni différence d'intensité dans l'ensemble[1]. Mais le moyen, tout élémentaire qu'il paraisse au premier abord, réserve, dans la pratique, des surprises désagréables, car il suffit d'une différence à peine sensible dans l'éclairage du deuxième fond, ou dans son orientation par rapport à la direction de la lumière, pour donner dans le négatif deux tonalités inégales dont la ligne de démarcation est du plus mauvais effet.

FIG. 91.

Il faut donc trouver autre chose, et c'est à une petite opération de retouche ou, plus exactement, de *maquillage*, — le mot est

[1]. Le liséré blanc du carton étant préalablement découpé aux ciseaux ou à la pointe.

consacré, — que nous demanderons de faire disparaître la trace révélatrice du subterfuge employé pour obtenir notre portrait grotesque.

Fig. 92.

Pour l'exécution de l'épreuve que nous prenons comme sujet d'étude, dit M. d'Héliécourt, nous nous sommes intentionnellement placé dans les circonstances les plus défavorables qui puissent se rencontrer. L'opération s'est effectuée sur un balcon étroit sans autre accessoire qu'un simple calicot tendu au-dessus de la tête du modèle, pour atténuer la prépondérance de la lumière verticale.

Indépendamment des imperfections techniques qui résultent directement de l'insuffisance des moyens auxquels l'opérateur s'est volontairement limité, l'épreuve accuse aux yeux les moins exercés un défaut capital dans la projection visible du carton portant le dessin sur le fond effectif représenté par une planche dressée verticalement.

Qu'allons-nous faire pour remédier à ce désastreux effet?

Étendant le cliché sur un pupitre à retoucher, nous allons silhouetter le sujet en couvrant le fond d'une couleur opaque que nous dégraderons insensiblement en teinte fondue jusqu'à ce qu'elle s'éteigne entièrement et vienne mourir à la demi-hauteur du dessin. Cette couleur

Fig. 93.

inactinique peut être du collodion coloré à l'aurine, à l'éosine

ou à toute autre couleur d'aniline; ce peut être également de la gouache jaune, il n'importe; l'essentiel est que la teinte couvre bien et se fonde sans trop de difficulté.

Pour commencer, nous engagerons les débutants en maquillage à exécuter ce petit travail au dos du cliché, ou encore sur un papier transparent collé par les bords sur le côté verre.

De cette façon, il leur sera possible, sans endommager le négatif, de le recommencer autant de fois que cela sera nécessaire, et jusqu'à exécution satisfaisante. Lorsqu'ils seront exercés, ils se trouveront tout naturellement amenés à travailler du côté de la couche sensible, le silhouettage étant, dans ce cas, beaucoup plus net que lorsqu'il s'exerce à travers l'épaisseur du verre.

La figure 92 montre la manière d'exécuter le fond dégradé sur le négatif ou sur le papier translucide dont il est doublé; la figure 93 reproduit l'épreuve définitive obtenue après exécution du silhouettage en dégradé.

Enfin il est bien entendu que l'application des conseils précédents n'est pas exclusivement limitée aux *photo-charges*, dont les éditions sont vendues dans le commerce; l'amateur qui voudra se confectionner lui-même des types de grotesques trouvera probablement l'occasion de les mettre en pratique.

LA PHOTOGRAPHIE SPIRITE

Lorsque le *Photographic Times* a reproduit la curieuse photographie ci-contre, l'auteur de l'article, M. Charles Ehrmann, ne manqua pas de s'élever avec raison contre ceux qui essayent de faire croire au surnaturel, alors qu'il s'agit de simple tour de main, et il saisit cette occasion pour rappeler comment avaient été obtenues les premières photographies de ce genre.

C'était au temps du daguerréotype. Lorsqu'une épreuve était manquée, on la mettait de côté, et on enlevait l'image avec du tripoli et de l'huile. On lavait ensuite la plaque à l'alcool et à l'eau, et on la galvanisait de nouveau. On polissait, on bromurait, et on exposait la plaque à la première occasion. Si la première impression n'avait pas été effacée avec tout le soin voulu, le traitement au mercure la faisait réapparaître sous forme d'une image faible. Moïse et Robert Hunt ont expliqué ce phénomène de développement; Mumler, qui a fait les premières photographies spirites, y a été conduit par l'observation de ce fait.

En s'en tenant aux méthodes plus modernes, voici, d'après *Ombres et Lumière*, un procédé très simple pour faire des photographies spirites... d'amateur :

Il faut d'abord combiner la scène et avoir bien dans l'idée l'emplacement de ses personnages. Une fois le projet arrêté, on drape en noir dans une chambre un emplacement de la grandeur produite par l'objectif, y compris le plancher. Quelques vêtements noirs, à défaut de draperie, font parfaitement l'affaire. Puis on fait poser le spectre à la place qu'il occupera dans la scène. Il faut avoir soin de marquer son contour sur la glace dépolie au

moyen d'un crayon. Quand il a été mis au point, on change un peu ce point pour avoir du flou ; on diaphragme fortement, et on tire au moyen d'un éclair faible de magnésium. De cette façon, on obtient sur la plaque une trace suffisante de spectre. Si, pour une raison quelconque, on ne veut pas se servir du magnésium, il est possible de placer le fond noir face à une fenêtre et de poser le jour sans diaphragmer. La pose peut être environ d'une seconde à peine. Certains opérateurs drapent leur spectre avec de la mousseline bleue. Ce système, destiné à obtenir des fonds moins crus, nous semble suffisamment remplacé par une pose courte, par l'usage du diaphragme ou par une lumière faible.

Fig. 94. — Photographie... spirite.

Quand l'opération est faite, on referme le châssis et l'on procède à la seconde partie de l'opération.

Le ou les personnages qui doivent agir avec le spectre prennent position soit en plein air, soit dans une chambre, et, grâce au tracé que l'on a mis sur la glace dépolie, il est facile de les mettre à une grandeur proportionnée. La seule chose importante à observer, c'est que le fond qui se trouvera derrière l'emplacement du spectre devra être aussi foncé que possible. Un rideau lointain de verdure dans un plein air ; un meuble, tel qu'un buffet, une bibliothèque, une armoire ou une tapisserie sombre dans un intérieur, font parfaitement l'affaire.

Lorsque le point est fait, on opère comme sur une plaque quelconque, mais avec une pose un peu plus longue qu'à l'ordinaire, si l'on est en plein air; avec un grand diaphragme et un fort éclair, si l'opération se fait à l'intérieur.

La plaque est ensuite développée comme d'usage.

On comprend facilement le résultat. La première pose, assez faible, ne donne qu'une trace du spectre sur la plaque, et le fond noir ne marque pas. A la seconde pose, cette trace subsiste, mais assez faible, assez transparente pour laisser apercevoir le fond, ce qui donne absolument l'illusion d'un *spectre vivant et impalpable*, comme disait autrefois le célèbre prestidigitateur Robin dans son théâtre de l'ancien boulevard du Temple.

Au fait, est-il besoin, parfois, de se donner autant de peine? Évidemment non, tellement il est vrai qu'il existe des gens dont c'est, pourrait-on croire, le désir exprès qu'on les trompe, et qui, croyant au surnaturel, supplient le photographe de se moquer d'eux.

A ce propos, il nous souvient d'avoir lu jadis dans un journal anglais une anecdote vécue et qui va nous permettre, en la relatant, de terminer ce chapitre par une histoire authentique bien amusante.

Un photographe américain reçut, un matin d'hiver, la visite d'un monsieur à longs cheveux, désirant avoir une douzaine de cartes-album. La veille, l'humidité de l'atelier s'était condensée sur les vitres et s'y était congelée pendant la nuit; de sorte que, lorsque le poêle fut allumé, cette couche de glace commença à fondre et à tomber en gouttelettes sur le plancher avec un bruit monotone et régulier.

Pendant que le photographe s'occupait des divers préparatifs, le client entendit le bruit en question :

— Qu'est-ce donc que ce bruit? demanda-t-il.

— De l'eau qui tombe du vitrage, répondit l'opérateur.

— De l'eau ? Allons donc! reprit l'homme aux longs cheveux d'un ton convaincu : c'est une manifestation spirite. Je connais cela : il y a des esprits dans votre atelier.

Et comme le photographe avait l'air peu convaincu, il continua :

— Mon ami, vous êtes probablement un sceptique, mais, moi, je sais ce que je dis. Je vous paierai double si l'esprit manifeste sa présence sur le cliché. — Et j'espère même que vous serez alors bien convaincu.

Le photographe, entrant immédiatement dans l'*esprit* de la chose, ne souffla mot. Ayant placé le chef de son client contre un appui-tête, avec recommandation de ne plus bouger, il alla chercher un portrait de Washington non encadré qui se trouvait au bout de l'atelier, et le suspendit sur le fond. L'image, se trouvant loin d'être au point, se montra floue sur le cliché, et notre homme, enthousiasmé, paya la somme convenue.

Quelques jours après, il revint, fit faire un deuxième portrait dans des conditions analogues, et l'opérateur eut soin de compléter l'illusion en frappant de forts coups de marteau sur la cloison voisine pendant qu'il développait le cliché. Un compte rendu de ce phénomène remarquable paraissait, peu de temps après, dans un journal spirite, et l'origine en était attribuée à une cause surnaturelle.

LE MENSONGE DANS LA PHOTOGRAPHIE DU PAYSAGE

En ce qui concerne la photographie du paysage, nombreux sont les trucs à employer qui permettent de donner au mensonge l'aspect de la vérité.

Nous avons déjà parlé précédemment de la façon de simuler un magnifique effet de neige tombante ; avec de l'ouate convenablement disposée entre deux verres par devant le négatif d'un paysage dont on veut tirer des épreuves, on obtient des ciels nuageux à souhait (*fig.* 95 et 96).

Les amateurs savent, en effet, combien il est difficile d'éviter dans la photographie du paysage un ciel brûlé, obtenu par les procédés ordinaires, en raison de l'intensité relative de la lumière émise par le soleil, comparativement à celle que réfléchissent les objets terrestres.

Sans doute, les dispositifs ne manquent pas pour arriver à une *reproduction directe satisfaisante des nuages en photographie*, et ces moyens ont fait l'objet d'études spéciales dont on peut lire les résultats dans les ouvrages techniques auxquels elles ont donné lieu.

D'abord, lorsqu'on désire imprimer des nuages sur une épreuve qui n'en a pas, il faut, avant tout, masquer le ciel du premier négatif de façon qu'il reste blanc sur l'épreuve. Pour cela, on peut employer la méthode suivante indiquée par M. J. Kidson Taylor. On couvre le ciel du côté du verre avec un vernis coloré en orange intense : le « clifton orange », qui a l'apparence de la poudre à fusil, donne une excellente coloration, et voici comment on prépare le vernis.

Dans 14 centimètres cubes d'alcool absolu, on dissout autant de couleur que possible ; on laisse reposer pendant vingt-quatre heures

et on filtre ensuite s'il reste des cristaux. On verse 7 à 10 centimètres cubes de cet alcool dans environ 100 centimètres cubes de vernis mat ordinaire. On vernit la plaque du côté verre, quand le mélange est bien parfait, et on attend qu'il soit tout à fait sec. Avec un canif d'abord, avec un morceau de coton imbibé d'alcool ensuite, on enlève tout le vernis qui recouvre le sujet. Enfin, à l'impression, il faut avoir soin de maintenir le châssis toujours dans la même direction pour que l'ombre portée par le vernis ne se déplace pas.

Fig. 95. — *Soleil couchant.*

Fig. 96. — *Sur la Grève*, par M. Maurice Pierre.

A la vérité, ce moyen n'est pas des plus pratiques, car toute la difficulté est précisément de faire la silhouette exacte et sans flou.

M. Aillaud préconise un procédé du même genre, mais qui peut donner des résultats plus satisfaisants.

Au lieu d'opérer sur la surface du verre, on opère sur la gélatine elle-même, et voici comment. Sur la glace dépolie d'un pupitre à retouche, on pose à plat le cliché sec; puis, avec la pointe fine d'un pinceau d'aquarelle, on passe d'abord directement, à la surface de la gélatine, une couche humide d'eau sur toutes les parties du ciel qu'on veut teinter, en suivant exactement toutes les sinuosités de la ligne d'horizon. On revient ensuite sur les parties humides et légèrement gonflées avec le même pinceau, mais cette fois chargé d'un peu de cette encre vendue chez tous les marchands papetiers sous le nom d'*encre purpurine* et délayée dans de l'eau pure. On opère rapidement par frottis légers, sans jamais laisser sécher le lavis par places. On reprend les parties légèrement teintées, en y accentuant la teinte de plus en plus et en la forçant à pénétrer dans la couche. Quand la teinte *uniforme* est donnée, si on veut avoir des nuages qui s'enlèvent en blanc dans le ciel, on n'a qu'à les peindre au pinceau en forçant la dose d'encre et en l'employant même pure; mais ceci est *ad libitum*.

Dans cet état, le cliché présente à l'œil un ciel teinté en pourpre rubis; on le passe sous une pomme d'arrosoir, et, avec un tampon de coton, on le lave bien, après quoi il présente une couche également teintée, d'une transparence parfaite. Au tirage, si on a mis une teinte uniforme et pas trop intense, le ciel ressortira en blanc, à peine teinté, et, si on a dessiné des nuages, ils apparaîtront en blanc pur.

Des clichés sur pellicules, traités de la sorte, donnent un résultat également satisfaisant.

Enfin, veut-on décolorer son cliché, il suffira de le mettre dans l'alcool qui dissoudra l'encre purpurine.

Voici maintenant un autre moyen à employer pour obtenir un effet de nuages approprié au sujet.

On commencera par retirer le cliché du châssis, puis on préservera sur le papier le paysage proprement dit: terrain, arbres, au moyen d'une silhouette en papier noir. Appliquant alors sur la partie laissée en blanc le cliché de nuages qu'on aura adopté,

on reportera le tout à la lumière où l'impression s'opérera rapidement. Il y a avantage à faire ce cliché lui-même en papier ; il sera ainsi d'un emploi plus commode, parce qu'on pourra le découper pour l'adapter plus intimement au paysage, dont la ligne d'horizon est souvent fort irrégulière. A cet effet, on tirera des négatifs spéciaux de nuages une première épreuve positive très vigoureuse, laquelle, une fois fixée, servira à son tour de cliché pour donner une épreuve négative. Cette épreuve, qu'on aura soin de tirer à l'envers du papier pour qu'elle soit bien dans la pâte et non à sa surface, servira facilement pour imprimer finalement l'effet de nuages. On pourra même rendre cette épreuve-cliché plus transparente, en l'immergeant dans un bain de paraffine chauffée au bain-marie. Il suffira d'enlever l'excès de paraffine avec un fer chaud passé sur l'épreuve placée entre deux feuilles de papier buvard.

Enfin, un procédé plus simple d'obtenir des ciels très vaporeux, quoique moins artistiques, consiste à les teindre graduellement, au moyen d'une planchette ou d'un carton que l'on promène lentement et régulièrement de haut en bas sur cette partie. L'épreuve imprimée est remise au châssis-presse sans son cliché, le paysage soigneusement recouvert comme tout à l'heure, et il résulte de ce procédé une teinte qui, à peine visible près de l'horizon, va en augmentant vers le haut du ciel, et rehausse l'harmonie générale du sujet.

Les plus beaux *effets de nuit* sur l'eau sont obtenus avec des soleils couchants. Il ne faudrait pas s'imaginer, en effet, que toutes les photographies baptisées « effet de lune » sont prises à la lumière lunaire.

La chose est possible pourtant, en prolongeant la pose outre mesure. Mais, dans ce cas, le déplacement des ombres donne un flou d'aspect peu agréable.

Pour obtenir un magnifique effet de lune, il suffit de braquer son objectif, un peu avant le coucher du soleil, dans la direction de l'astre lui-même, c'est-à-dire à contre-jour. Si l'on peut avoir pour premier plan un lac, un cours d'eau, ce sera plus avantageux, en ce sens que la réfraction des rayons solaires dans la

nappe liquide donnera une idée aussi exacte que possible de l'effet désiré ; enfin l'agrément du paysage sera augmenté si, à droite et à gauche du tableau, on peut prendre une maisonnette, un bateau, ou tout autre objet dont la silhouette, imitant les ombres chinoises, donnera un charme et une illusion tout à fait nature.

Il est préférable de choisir un soir où le soleil est légèrement voilé et accompagné de nuages. Ce cliché devant être pris en instantané ou en pose assez courte, il reproduit tous les détails avec une parfaite netteté.

Il arrive aussi que, dans un cliché de ce genre, on désire rapporter sur le ciel une image de la lune, une *lune artificielle ;* dans ce cas, il faut surtout éviter de donner à l' « astre d'argent », comme disent les poètes, une dimension invraisemblable.

Fig. 97.

Afin d'éviter une erreur de cette nature, on ferait sagement de regarder sur la glace dépolie l'image du disque lunaire afin d'avoir une idée de la grandeur à lui donner dans le paysage.

D'ailleurs, il suffit de connaître à peu près le foyer de son objectif pour pouvoir déterminer immédiatement la grandeur à donner à la lune qu'on rapportera sur le paysage obtenu avec cet objectif. Le diamètre apparent de la lune est d'en moyenne 31′26″ ; la dimension de la lune sur la glace dépolie sera par suite :

$$2f tg\ 15'43''$$

ou :

$$0,009\ f.$$

Ainsi, un objectif de 40 centimètres de foyer donnera une image de la lune dont le diamètre sera :

$$400 \times 0,009 = 3^{mm},6.$$

Pour éviter toute inexactitude, il est bon aussi de se rappeler

que la courbe qui limite le contour intérieur du croissant lunaire est toujours d'une demi-ellipse. Quant à l'angle maximum ZOL que fait la ligne joignant les extrémités du croissant avec la verticale ZO, il ne dépend que de la latitude; à Paris, il est de 71° environ.

On peut même pousser le mensonge plus loin et donner à une photographie quelconque l'aspect qu'elle présenterait si elle avait été prise la nuit, en ajoutant au virage quelques centigrammes de permanganate de potasse ; l'épreuve prendra le ton gris verdâtre qui donne, dans certaines lithographies exposées chez les marchands d'estampes, la sensation d'un clair de lune.

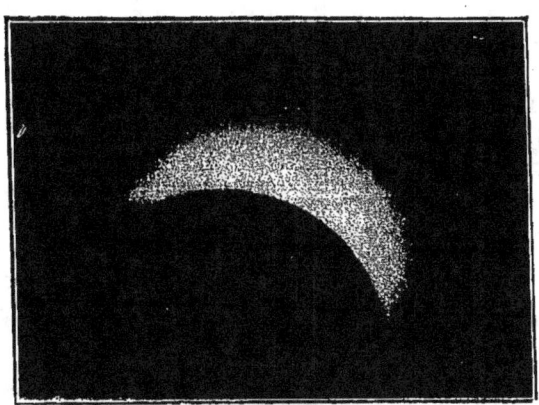

Fig. 97 bis.
Éclipse du 28 mai 1900, négatif de M. P. Quénisset.

S'agit-il d'un effet analogue à donner à un cliché de projection, on le trempe dans le bain suivant au sortir du bain de fixage, et après un lavage sommaire :

Eau..	20 parties
Protosulfate de cuivre........................	3 —
Acide citrique....................................	4 —
Alun...	1 —

Pour ce qui est de la représentation particulière de la lune, des astronomes exercés se sont trompés eux-mêmes, à première vue, sur des photographies de cet astre obtenues de façon mensongère, sans lune, sans télescope, avec du lard, du plâtre et du citrate de magnésie, et on aura une idée du fait qu'il en puisse être ainsi en constatant, par l'exemple suivant, à quel degré d'ingéniosité peuvent se hausser certains trucs d'amateurs.

La figure 97 *bis* est la reproduction d'une photographie de l'éclipse partielle de soleil, obtenue directement le 28 mai 1900, par M. Quénisset, qui a su prendre une place importante dans la photographie des phénomènes météorologiques par ses méthodes aussi savantes qu'ingénieuses et ses ouvrages sur ce sujet.

Il n'en fallait pas plus pour susciter à un amateur, M. L. Hirigoyen, l'idée d'obtenir une *simili-éclipse*. Voici, avec le résultat obtenu (*fig.* 98), la description du procédé employé.

Après avoir recouvert une table d'un tapis noir descendant

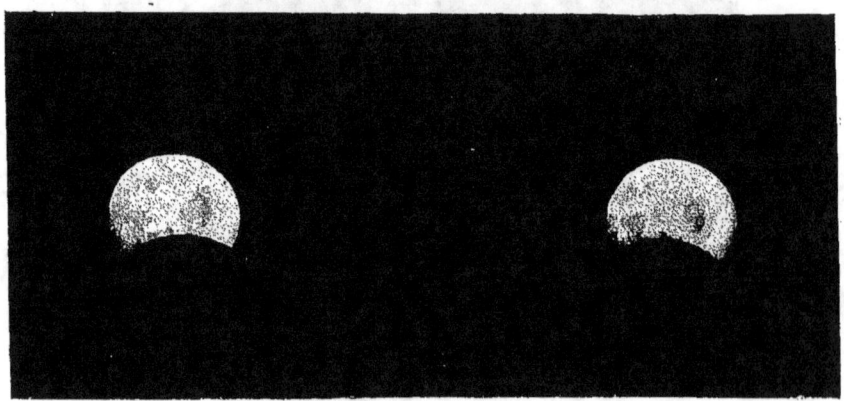

Fig. 98. — *Simili-éclipse*, négatif de M. L. Hirigoyen.

jusqu'à terre, et derrière laquelle avait été tendu sur le mur un drap noir formant fond, l'auteur s'est muni de deux boules en verre de même grosseur, de ces boules de verre, dites panorama, que nous avons déjà employées dans notre chapitre des images formées par les miroirs courbes.

Sur l'une de ces boules, couverte de blanc d'Espagne, ont été portées quelques ombres et quelques aspérités; la seconde a été recouverte de drap noir, puis placée au bord le plus rapproché de la table, alors que la boule blanche était placée à l'autre extrémité de la table et exhaussée sur un verre à boire également recouvert de drap noir. Avec une jumelle stéréoscopique et un peu de pose, on a obtenu, comme on peut s'en rendre compte à l'inspection des figures précédentes, une simili-éclipse de ressemblance très approchée.

LE MENSONGE ACCIDENTEL EN PHOTOGRAPHIE

A tous les trucs précédemment étudiés et auxquels on peut faire appel au moment voulu, il est juste d'ajouter certaines surprises, certains accidents, souvent impossibles à prévoir, mais dont on peut tirer parti en les modifiant ou en les exagérant.

Voici trois types de ce genre de résultat, auxquels il nous paraît qu'on puisse rapporter la plupart des accidents dont l'amateur sera la victime.

Les deux premiers exemples ont été racontés avec beaucoup d'humour, à la *Photo-Revue*, par un de ses correspondants.

« Il y a une dizaine d'années, dit-il, au moment où je commençais à m'occuper de photographie, j'étais à Saint-Pétersbourg où j'avais, comme tout débutant, l'objectif avide, c'est-à-dire la rage de faire poser tous ceux qui passaient à portée de mon appareil.

J'opérais partout, n'importe comment, à tout prix !

Il s'agissait ce jour-là de portraicturer un jeune Anglais très farceur — on en voit rarement, mais il y en a — dans une cour.

Comme fond photographique, rien que des murs sales !

A défaut de mieux, je tendis contre un des côtés de cette cour un drap maintenu au sommet par des clous et sur le sol par de grosses pierres, de telle façon qu'il s'appliquait exactement contre la muraille.

Une, deux, trois ! Ça y est !!! Le jeune Anglais était reproduit en pied et en présence de toute la maisonnée, femmes et enfants compris.

Mon modèle, rendu à la liberté, fit une pirouette et vint auprès de moi « pour voir ». Je rebaissai d'un coup, méthodiquement, le volet du châssis, je sortis celui-ci de la chambre noire,

et je l'enveloppai avec soin dans le voile pour le transporter, à l'abri de la lumière, dans mon cabinet.

M'enfermer et faire en hâte le bain du développement ! Ces anxiétés aux apparitions des images sur les premiers clichés ! Quel commençant ne les a pas ressenties ?

Ça venait... le drap d'abord, naturellement ! le drap... encore... le drap... toujours, mais rien que le drap !

Quand, après vingt-cinq minutes de développement, je sortis moite d'émotion et de stupeur, j'avais enfin vu apparaître très vaguement l'Anglais, mais derrière le drap !!!

Que le jeune homme ait pu se glisser derrière le tissu, non ! matériellement, c'était impossible : le drap était plaqué au mur. D'ailleurs, je l'aurais bien vu en opérant !... et cependant sur la plaque il était derrière... A rendre fou !

A tout hasard, craignant une farce, je n'eus garde de me vanter de cet extraordinaire résultat. Je ne pensais pas à la chose la plus élémentaire : à regarder mon appareil toujours dressé au milieu de la cour.

L'obturateur ne s'y trouvait pas. Il était dans ma poche, car j'avais oublié d'obturer après avoir compté le temps de pose.

Après la pirouette de l'insulaire et pendant qu'il m'interrogeait, pendant que je lui répondais en m'apprêtant à refermer le châssis pour l'emporter, l'objectif, travaillant toujours, avait fidèlement photographié sur la figure de l'Anglais la partie du drap qui aurait dû rester cachée par sa personne. »

De là l'illusionnant résultat : « le mensonge photographique » est un mensonge que plus d'une personne crédule aurait sans doute pu prendre pour une de ces photographies spirites dont nous avons parlé précédemment.

Si nous ne craignions de nous faire traiter d'irrévérence à l'égard des personnages ayant servi de modèles, nous dirions, avec le Bonhomme, que

L'autre exemple est tiré d'animaux plus petits.

« Il y a quelques années, dit le même correspondant, j'étais

à Tlemcen et j'avais pris dans la journée une vue d'un chantier de fabrication d'alfa, dont la disposition pittoresque m'avait séduit. Dans le lointain, les ruines et la magnifique plaine de Mansourah, coupées par une route qui traversait en biais toute l'étendue du paysage ; au second plan, l'alfaterie, au bord de cette route, et, en guise de premier plan, un pan de ruines très romantique sur lequel un petit Arabe de dix à douze ans s'était juché comme pour me donner un excellent rapport de grandeur.

Il ventait bien un peu, mais mon objectif était rapide, le soleil haut, l'obturateur excellent... Bref, le soir, je développai avec joie un cliché parfait... Seulement, je restai confondu devant le spectacle du jeu auquel s'était livré le petit Arabe juché sur le pan de ruines pendant que je le « pinçais » subrepticement sur ma plaque.

Il convient de dire pour l'intelligence de ceci que les enfants arabes dans le Sud de l'Algérie jouent tout comme les enfants du Nord de la France, mais pas aux mêmes jeux. Ils n'ont aucune idée, par exemple, de l'arsenal des jouets dont nos bambins s'amusent.

Dans leur simplicité, ils ignorent combien peut déployer d'émouvante résignation un simple sabot quand une impitoyable peau d'anguille le bat sans relâche avec toute l'opiniâtreté qu'inspire le jeune âge ; leur candeur n'atteint pas même les artifices du jeu de billes !

Or, chose tout à fait extraordinaire, mon jeune Arabe, sur la plaque, s'amusait à faire voler un cerf-volant superbe.

Ah ! le beau cerf-volant ! rien n'y manquait, ni la queue pleine de papillons régulièrement espacés, ni la tête pointue, à peine émergeante des épaules; même un postillon — raffinement suprême — envoyé le long de la ficelle de retenue, se trouvait surpris, par l'instantané, grimpant à toute vitesse !

Étrange !!! Comment n'avais-je pas remarqué, avant ou après d'opérer, ce superbe cerf-volant ?

Abrégeons : il n'y avait pas eu, en réalité, plus de jouet entre les mains de l'enfant qu'il n'y a de poil sur la face d'un vieux

singe. Il y avait eu simplement, volant à la brise devant mon objectif, un brin de laine détaché au bord de mon voile noir, qui s'effilochait. Tortillé par-ci, enroulé sur lui-même par-là, et perspective exagérée aidant, cela faisait sur la plaque une incomparable silhouette de cerf-volant. »

Le cliché taché par des picotures, dont nous avons parlé précédemment, et qu'on peut employer à rendre quelque superbe effet de neige tombante, pourrait être cité à cette place ; nous terminerons par un cas analogue qui nous a été rapporté par un de nos amis.

« Au cours d'une période de villégiature au bord de la mer, il fut question un jour, histoire de garder le souvenir d'une bonne partie de pêche aux crevettes dans les rochers que découvrait la marée basse, de prendre une photographie du départ de l'expédition. Malheureusement, une erreur de temps de pose donna, au développement, un cliché uniformément gris et terne.

En virant l'une des épreuves obtenues avec ce cliché, une de ces malencontreuses bulles d'air qui, en empêchant l'action du bain de virage, se traduisent par autant de taches blanches sur la photocopie, vint se fixer dans le ciel du paysage. Je me fis tout de suite une idée de l'effet que j'allais obtenir et je me gardai bien de rien déranger. La photocopie retirée du bain et lavée consciencieusement, j'avais un véritable effet de nuit, à ce point que l'une des personnes qui avaient posé devant l'objectif et à qui la photographie fut présentée assez longtemps après s'écria en la voyant : « C'est singulier ; je me souviens parfaitement que nous sommes partis ce jour-là de bon matin, mais je ne pensais pas que la lune fût encore si brillante dans le ciel. »

C'est la troisième fois que la photographie mentait dans ce chapitre, et cette fois encore, à son excuse, sans le faire exprès.

IV

ENCADREMENT ARTISTIQUE

DES PHOTOCOPIES

IV

ENCADREMENT ARTISTIQUE

DES PHOTOCOPIES

Avant d'examiner quel parti l'amateur peut tirer de la photographie pour la confection d'objets originaux ou décoratifs, nous désirons, dans ce chapitre, dire quelques mots de l'encadrement artistique des photocopies et des petits moyens auxquels on peut avoir recours pour apporter un peu de variété dans la manière de présenter, par exemple, les épreuves d'un album de photographies.

Plusieurs moyens se présentent immédiatement à l'esprit pour permettre de rompre la monotonie qui impressionne si désagréablement lorsqu'on parcourt une collection de photographies dont toutes les épreuves ont été placées là, telles qu'on les a obtenues d'après le négatif.

D'abord, après avoir discerné le genre d'impression capable de produire le meilleur effet, il y a à choisir les papiers sensibles, papier brillant, papier mat, ton brun, ton bleu, ton vieille gravure, etc., qui conviennent le mieux au sujet traité.

De plus, il peut y avoir plusieurs manières de présenter la photocopie, en faisant usage de caches et en adoptant la forme — carrée, rectangulaire, ronde, ovale, tout à fait fantaisiste — qui semblera plus avantageuse.

Enfin, il y a encore, pour faire valoir la photocopie, les motifs

d'encadrement obtenus à l'aide de papiers en dentelle ou de carton en bristol : à ce propos, nous allons décrire une méthode due à l'ingéniosité d'un amateur d'un réel talent, M. Ch. Finaton, et qui nous a paru tout à fait digne d'être signalée ici, pour son côté à la fois pratique et artistique.

Cette méthode se rapporte à l'emploi du carton bristol perforé et voici comment l'auteur lui-même expose la façon de procéder.

Fig. 99. — Carton perforé (réduction de 1/3).

« Le carton bristol perforé, ordinairement réservé à de petits travaux féminins, est constitué, comme on le voit (*fig.* 99), par une feuille en pâte blanche ou colorée, ayant en moyenne cinq à six dixièmes de millimètre d'épaisseur et percée dans toute son étendue d'une multitude de petits trous réguliers. On trouve ce carton dans la plupart des magasins de nouveautés (de même que chez quelques libraires) et, pour la commodité du travail, il n'est pas indifférent de prendre au hasard la première sorte venue.

Fig. 100. — Motifs d'encadrement (réduction de 1/3).

Il y a d'abord à choisir entre trois ou quatre grosseurs de trous. Celles que nous présentons sont les plus petites. La

dimension de la feuille ne changeant pas pour la même fabrication, il s'ensuit que le nombre des trous augmente en raison inverse de leur grosseur. Le plus joli travail, mais aussi le plus difficile et le plus périlleux, est obtenu avec la plus fine perforation.

Certaines pâtes de carton sont molles et se déchiquettent en laissant de nombreuses bavures. Il faut, en conséquence, choisir autant que possible un bristol ferme et sec.

Quant à la couleur, vu son application à des usages photographiques, nous la choisirons de préférence dans les teintes foncées : rouge, marron, noire ou verte.

L'emploi des ciseaux, si fins et si coupants soient-ils, est à proscrire en général. Ils laissent toujours des défectuosités dues à l'introduction de la pointe dans des trous très petits et mâchent plutôt qu'ils ne coupent nettement dans des espaces où ils manquent de jeu. En outre, l'effort plongeant que réclame leur usage détruit la planité du bristol et le rend plus cassant.

Fig. 101. — Motifs d'encadrement (réduction de 1/3).

Comme matériel pratique et peu encombrant, nous conseillerons seulement trois objets :

L'outil à trancher ;

La pierre à affûter ;

Le support.

Le premier, après de nombreuses expériences, ne peut être

mieux constitué que par une tige d'acier ronde (une très grosse aiguille, par exemple), usée à la meule pour former le tranchant que l'on perfectionne ensuite sur la pierre. Emmanché dans une tige de bois traversée par un clou servant d'appui pour les doigts, cet outil sera parfait, à condition d'en entretenir le tranchant en bon état. On peut encore employer un fin tournevis de bijoutier muni de lames de rechange. La dimension de la surface coupante ne devra en aucun cas dépasser l'écartement de deux trous voisins.

Fig. 102. — Modèle de coin (réduction de 1/3).

Le support plan sur lequel on appuiera le carton devra offrir une résistance suffisante, sans être sujet à émousser le fil de l'outil ou à provoquer des bavures. Nous écarterons, par suite, l'emploi du bois ou du carton pour leur préférer une feuille de zinc, ou mieux encore la gélatine d'un vieux cliché à couche un peu épaisse.

Quand on aura sous la main l'outillage peu compliqué que nous venons de décrire, qu'on aura affûté avec soin le tranchet, il n'y aura plus qu'à se mettre à l'œuvre en cherchant le motif du dessin propre à l'encadrement que l'on désire faire.

C'est ici que commence la plus grande difficulté pour celui qui ne s'est jamais adonné à cette petite distraction. Pour faciliter aux débutants leurs premiers essais dans ce genre de travail, nous leur donnons quelques échantillons de motifs très simples, pouvant servir d'encadrement (*fig*. 100 et 101). Nous y joindrons en outre un encadrement entier pour cliché 9 × 12 (*fig*. 103) et deux coins pour 13 × 18 (*fig*. 99 et 102).

Sur le bristol rouge ou vert, auquel nous donnons la préférence, nous traçons avec un crayon tendre les lignes principales du dessin et nous commençons par le découpage des parties intérieures (modèle A, *fig*. 101) avant de procéder à l'enlèvement de la bordure.

Le découpage d'un cadre entier réclame un certain temps d'apprentissage joint à une dextérité qu'on ne peut acquérir du premier coup. De même que l'amateur novice dans le découpage des bois commence par casser plus de planchettes qu'il n'en réussit, de même on aura de nombreux déchets avant d'arriver

Fig. 103. — Encadrement d'une vue : effet d'ensemble.

à un bon résultat. Il faut une certaine dose de patience jointe à une dextérité d'exécution qui permette d'éviter les erreurs de tranchage fort difficiles à réparer et plus souvent irrémédiables. Mais aussi, quelle satisfaction n'éprouve-t-on pas quand ce minutieux travail est amené à bonne fin! On peut créer, inventer, enjoliver à l'infini. Le champ est doublement vaste, puisqu'en coupant la ligne des trous en X, dans la forme dite de Saint-André, on a une deuxième variété de dispositions non moins étendue que la première.

Ouvrons encore un troisième champ d'études aux amateurs

pourvus d'une chambre noire à long tirage. Ceux-ci pourront alors procéder par réduction en prenant du bristol à grosse perforation.

On commencera par fixer la feuille entière sur un carton blanc en l'épinglant par les coins. La mise au point servira à déterminer exactement la dimension du morceau à découper d'après le format choisi pour l'encadrement.

Plus la réduction sera petite, meilleur sera le résultat, en rai-

Fig. 104. — Motifs d'encadrement (réduction de 1/3).

son de la finesse des traits. Pour éviter les empâtements des détails, on découpera des motifs larges et bien espacés. Le tranchage deviendra bien moins délicat et pourra même, dans certaines parties, être effectué plus rapidement avec de bons ciseaux.

Le travail terminé sera de nouveau fixé sur le carton blanc servant de fond, puis tiré en négatif sur une plaque lente. Avec une exposition courte et un révélateur bromuré, on obtiendra des noirs intenses favorables à l'impression positive de l'ensemble. La plaque sensible sera remplacée économiquement si on le désire par une feuille de papier mince au gélatino-bromure. Cette méthode augmentera encore le choix déjà si varié des sujets à composer.

Reste, en dernier lieu, l'application du cadre à l'épreuve. Nous avons à opter entre la forme négative et la forme positive. La première, qui est la plus simple (*fig.* 99, 101, 102 et 104), consiste à tirer d'abord l'encadrement à la place qui lui est réservée en ménageant, au moyen d'un contre-cache ayant l'épaisseur du bristol, la partie réservée à la reproduction du cliché. Pour notre compte, nous aimons mieux la forme positive (*fig.* 100 et 103) et c'est pour elle que nous recommanderions tout particulièrement l'emploi du Papier Transfert. Nous sommes arrivé par ce moyen à tirer de nos cadres des négatifs très transparents dans les détails et facilitant leur impression rapide. Il n'est pas indispensable selon nous de recourir à ce procédé et il sera encore possible de se constituer économiquement des négatifs d'impression en se servant du papier mince au ferro-prussiate. Pour obtenir des traits plus foncés, il faudra avoir recours au papier albuminé, également mince, et proscrire absolument tous les papiers photographiques dits *couchés* dont l'opacité s'augmente de l'enduit interposé entre le support et la surface sensible.

Le tirage des positifs ne pourra être poussé qu'aux teintes possibles suivant l'opacité du support réversible. On l'opérera dans d'excellentes conditions en exposant à une forte lumière ou même en plein soleil. On se contentera de fixer à l'hyposulfite les négatifs sur papier albuminé, ce qui leur donnera un ton rouge fort peu actinique. Le fond bleu plus ou moins intense du papier au ferro-prussiate se laissera pénétrer plus rapidement par la lumière et on ne pourra guère avec celui-ci pousser vigoureusement l'impression des encadrements. »

Peut-être pourrait-on reprocher à ce procédé d'offrir des cadres un peu trop géométriques ; impossible de nier, cependant, qu'avec un peu de goût allié à beaucoup de patience, il ne soit de nature à donner des résultats fort agréables.

Ceux qui désireraient obtenir, dans le même ordre d'idées, une ornementation un peu plus dans le goût du jour, pourront employer une autre méthode, indiquée par Mlle Henriette Pinchart, de Bruxelles.

Pour réussir le genre d'encadrement que présentent les

figures 105 et 106, on trace sur papier à calquer le dessin du cadre que l'on désire. On suit, à l'envers du papier à calquer,

Fig. 105. — *La Forge*, par M. L. Chiti.

le dessin avec un crayon blanc; on pose le papier à calquer sur

Fig. 106. — *La Malle de Folkestone*, par M. G. Nancey.

un papier noir, papier aiguille, et, repassant avec un fin crayon ou une pointe le dessin, on le retrouve tracé en blanc sur le

papier noir. Jusque-là, rien n'est difficile à faire. Il suffit de découper ce dessin avec de bons ciseaux et en ayant soin de ne pas avoir de bavures. On place alors sous châssis à imprimer une feuille sensible et au-dessus de celui-ci le dessin en papier noir ; on recouvre le tout de fin bristol perforé et on expose.

Il est possible de varier encore ces effets en remplaçant la feuille de bristol par un morceau d'étamine de coton, de tulle ou d'autre tissu léger à jours.

Le motif d'encadrement une fois imprimé, on imprime en second le sujet voulu, en ayant soin naturellement de placer celui-ci sous cache, afin qu'il n'y ait d'exposé que la partie du cliché à imprimer.

Comme on le voit par les spécimens qui accompagnent la description du procédé, les dessins obtenus seront de deux sortes : ceux qui se trouveront imprimés en blanc (*fig.* 106), et ceux qui le seront en pointillé noir (*fig.* 105).

V

CONFECTION PAR LA PHOTOGRAPHIE

D'OBJETS ORIGINAUX ET AMUSANTS

V

CONFECTION PAR LA PHOTOGRAPHIE

D'OBJETS ORIGINAUX ET AMUSANTS

CARTES POSTALES ET TÊTES DE LETTRE PHOTOGRAPHIQUES

La carte postale photographique, la tête de lettre photographique... d'un mot général, la correspondance intime illustrée au moyen de vues prises de l'endroit où elle est adressée, ou de scènes racontées dans cette correspondance... l'idée n'est pas nouvelle. Qu'on en juge plutôt par la lettre ci-après, adressée par M. Claudet au journal *la Lumière*, et qui date de 1852.

« Londres, 8 juillet 1852.

« Monsieur le Rédacteur de *la Lumière*,

« Tout ce qui tend à honorer la photographie et à rendre ses applications utiles ne peut qu'intéresser votre journal et ses lecteurs ; je me suis donc fait un plaisir de vous faire part d'une idée originale qui me paraît féconde en résultats. La photographie compte parmi ses adeptes les plus zélés et les plus habiles S. A. R. le prince don Juan d'Espagne, qui a trouvé, dans cet art merveilleux, un adoucissement aux malheurs de l'exil et une occupation si attrayante que les difficultés qu'il rencontre pendant la journée font souvent le sujet de ses méditations nocturnes.

« Le prince a eu l'heureuse idée, au moyen de clichés de verre obtenus par le collodion, de tirer des épreuves photographiques sur des têtes de lettres.

« Lorsqu'il écrit à ses amis, il peut leur envoyer la représentation d'un objet qui les intéresse et qui souvent sert à faire comprendre une description.

« On n'avait pas encore pensé, que je sache, à une correspondance illustrée par la photographie.

« Il ne sera plus nécessaire d'attendre le retour d'un voyageur pour avoir la collection de ses productions photographiques, et chaque lettre portera à ses parents ou à ses amis un dessin précieux qui n'augmentera même pas le port de la poste.

« Voilà une nouvelle source d'occupations lucratives pour un grand nombre de photographes et une nouvelle branche de papier de luxe.

« Dans chaque ville, on pourra se procurer des cahiers de papier à lettres ornés de sujets variés et les différents pays, par un échange de vues locales, se feront mutuellement connaître en répandant au loin les curiosités qu'ils renferment.

« Mais qu'on se figure des épreuves doubles pour le stéréoscope qu'on pourrait, en les recevant, examiner aussitôt dans cet instrument. Quel merveilleux intérêt serait ajouté à la correspondance d'un ami qui, dans chaque lettre, nous ferait voir en relief les lieux et les objets qu'il aurait visités avec toute l'illusion de la réalité!

« L'idée du prince don Juan m'a paru un progrès et je suis heureux qu'en me permettant de la publier il m'ait procuré l'occasion de lui en donner tout le mérite.

« Le dessin qui se trouve en tête de cette lettre est une vue prise par le prince lui-même; elle représente une maison en face de son habitation à Brompton, près de Londres. L'exécution est parfaite et indique une grande habileté de manipulation.

« Veuillez agréer, etc. »

Si l'idée est déjà vieille d'un demi-siècle, il faut avouer qu'elle a fait du chemin en ces derniers temps, et que la carte postale jouit, depuis quelques années, d'une vogue extraordinaire.

Sans parler des sujets fantaisistes, gracieux et surtout amusants, ou des scènes d'actualité destinées à perpétuer le souvenir d'un événement remarquable, il n'est plus, pour ainsi dire, de petite ville à l'heure actuelle qui ne possède au moins sa série composée des sites pittoresques ou des curiosités locales de la région.

Mais, pour nombre de personnes, la carte postale aura plus de valeur, si elle porte une image prise par l'amateur lui-même, et c'est en nous plaçant à ce point de vue que nous allons résumer les différents procédés en usage pour cette intéressante application.

Tout d'abord, il importe de choisir un papier convenable bien encollé, suffisamment résistant pour ne pas se détremper dans les bains ; les deux types auxquels il conviendrait de donner la préférence seraient le papier Rives n° 74 pour les surfaces lisses et le Whatman pour les surfaces rugueuses. Quel que soit d'ailleurs le papier adopté, il est de toute nécessité de lui faire subir un nouvel encollage en étendant à sa surface, au moyen d'un blaireau ou d'une éponge fine, une couche égale de mixture préparée comme suit :

Dans une capsule en porcelaine, on triture 5 grammes d'arrow-root avec un peu d'eau, de manière à former une pâte épaisse et homogène ; on ajoute ensuite, petit à petit, en remuant toujours, la solution suivante faite à l'avance et filtrée :

Eau distillée....................	150 centimètres cubes
Acide citrique..................	1/2 gramme
Chlorure de sodium............	5 —

Cette solution doit être versée très chaude dans la pâte d'arrow-root.

On délaye et on augmente la température jusqu'à l'ébullition ; on laisse ensuite refroidir.

L'encollage ayant été exécuté comme il vient d'être dit, il est utile de marquer d'un trait au crayon le côté du papier qui n'est pas préparé, afin d'éviter les erreurs dans les opérations ultérieures.

On prépare ensuite la solution sensibilisatrice selon la formule suivante :

Eau distillée....................	150 centimètres cubes
Nitrate d'argent................	15 grammes
Acide citrique..................	12 —
Alcool..........................	12 —

Le bain étant versé dans une cuvette en quantité suffisante, on fait flotter les feuillets à sensibiliser pendant trois ou quatre minutes, le côté préparé étant en contact avec le liquide, en évitant les bulles d'air ainsi que le retour du liquide du côté non préparé, ce qui causerait infailliblement des taches, et en prenant, d'autre part, les précautions nécessaires pour limiter la partie traitée à la dimension maximum des négatifs ou des caches.

Le tirage des papiers sensibilisés de cette façon s'effectue comme à l'ordinaire, et on vire dans l'un des deux bains suivants :

A. Eau distillée..................	2.000 centimètres cubes
Acétate de soude cristallisé...	12 grammes
Chlorure de calcium..........	0,3 —
Chlorure d'or pur.............	1 —

Le bain peut être employé aussitôt après sa décoloration ; il donne un beau ton noir chaud.

B. Eau distillée..................	1.000 centimètres cubes
Craie lévigée..................	5 grammes
Chlorure d'or pur.............	1 —

On dissout le chlorure d'or, on ajoute la craie, on agite, et on emploie après décoloration ; ce bain fournit des tons violet noir.

S'il s'agit de l'encollage des papiers ou cartons devant être préparés à l'albumine, il peut être fait en étendant à leur surface une mixture d'arrow-root préparée comme ci-dessus, mais avec cette différence, toutefois, qu'elle ne contiendra pas d'acide citrique ni de chlorure de sodium.

Cette couche préparatoire une fois sèche, on applique de la même façon la solution d'albumine :

Eau distillée...................	125 centimètres cubes
Chlorhydrate d'ammoniaque.....	1gr,25

Ajouter l'albumine d'un blanc d'œuf battu en neige.
Cet enduit étant sec, on sensibilise sur le bain d'argent.

Eau distillée...................	100 centimètres cubes
Nitrate d'argent................	12 grammes
Ammoniaque.....................	1 à 2 grammes

La surface ainsi préparée doit être impressionnée dès qu'elle est sèche, et, au plus tard, dans la journée du lendemain ; elle se traite au surplus comme le papier albuminé.

Pour obtenir une couche pouvant se conserver plusieurs jours, on devrait préparer le bain sensibilisateur comme il a été indiqué plus haut pour le papier salé ; l'acide citrique joue le rôle de préservateur.

Voici une autre solution unique donnant des résultats excellents et, chose importante, d'un prix de revient des plus modiques.

Voici la solution :

Eau distillée....................	30 grammes
Azotate d'argent.................	1 gr. 1/2
Acide tartrique..................	5 grammes

Dissoudre dans l'ordre et conserver dans l'obscurité.

On étend cette solution — au pinceau — sur la carte à sensibiliser, et ce, dans les deux sens ; puis on laisse sécher à l'obscurité et à l'abri de la lumière. — On tire très fortement en interposant un cache — à une lumière très vive, la solution étant assez lente. — Une fois imprimée, l'épreuve peut être simplement fixée dans le bain suivant :

Hyposulfite.....................	50 grammes
Bisulfite de soude..............	15 —
Eau.............................	1.000 —

11

qui donne une couleur brun rouge, mais à l'aide du virage, séparé ou combiné, on peut obtenir tous les tons photographiques jusqu'au noir bleu très foncé.

Une remarque cependant : la solution étant étendue directement sur le papier, sans support spécial — gélatine, celloïdine ou collodion — l'image obtenue n'est pas aussi fixe que celle qu'on obtient sur les papiers gélatino-chlorure, bromure, etc. ; mais peut-être y aurait-il moyen d'y remédier en additionnant cette solution d'un peu de gélatine qui lui donnerait une légère consistance et augmenterait peut-être la finesse des détails.

On peut également préparer au ferro-prussiate les cartes postales et les têtes de lettre photographiques, en étendant à leur surface une couche égale de la liqueur sensibilisatrice résultant du mélange des deux solutions suivantes :

A. Eau.............................. 100 centimètres cubes
 Citrate de fer ammoniacal...... 25 grammes
B. Eau.............................. 100 centimètres cubes
 Ferricyanure de potassium....... 45 grammes

Le liquide peut être étendu au pinceau ou à l'éponge sur le papier, qui devra être préalablement encollé s'il est légèrement buvard. On impressionne après séchage complet et on dépouille à l'eau froide souvent renouvelée, comme pour le papier ferro-prussiate du commerce.

On peut obtenir une surface plus sensible par la méthode suivante : la carte ou le papier sont enduits avec un pinceau ou un tampon d'ouate imbibé de la solution :

Oxalate ammonio-ferrique............... 10 grammes
Citrate de fer......................... 10 —
Eau 100 —

La couche étant sèche, on expose au châssis-presse jusqu'à ce que l'image paraisse faiblement, puis on développe avec un pinceau trempé dans une solution de ferro-cyanure de potassium à 10 0/0 ; si les épreuves ont une tendance à être trop foncées,

on ajoute au développement quelques gouttes d'ammoniaque ; et les épreuves faibles prennent du brillant et du relief lorsqu'on ajoute à la première eau de lavage quelques gouttes d'acide chlorhydrique.

Enfin, on peut encore obtenir une *carte postale entièrement photographique* par le procédé suivant indiqué par un amateur, M. E. Hermel.

On prend un feuillet de papier sensible, de la dimension de la carte postale, et on imprime la vignette sur un angle, en protégeant le reste de la feuille sensible au moyen d'un cache approprié.

D'autre part, on écrit sa correspondance sur une feuille de papier blanc en observant de respecter la disposition correspondant à la partie recouverte par le cache ; puis on enduit d'huile, de pétrole, de vaseline, etc., pour obtenir une translucidité favorable au tirage. Il ne reste plus qu'à appliquer ce papier blanc, faisant office de cliché ou de calque, sur le papier sensible, l'écriture en dessus, puis d'exposer à la lumière en préservant d'un supplément d'impression la vignette photographique, que l'on couvre d'un carton. La carte noircit, sauf les traits de l'écriture qui sont ainsi réservés en clair sur fond noir. On vire, on fixe, et on lave comme d'habitude ; puis on colle au dos d'une carte postale ou bien on double d'un recto imprimé comme ceux qu'on édite dans le commerce.

L'effet est particulièrement intéressant si l'on opère sur le papier bleu d'azur, et, dans tous les cas, l'aspect de ce genre de carte est tout à fait de nature à intriguer les personnes qui ne seraient pas au courant du procédé employé.

CARTES DE VISITE PHOTOGRAPHIQUES

Les procédés qui viennent d'être décrits peuvent évidemment s'appliquer à la confection des cartes de visite et des menus photographiques ; dans ce chapitre et dans le suivant nous n'envisagerons donc que les créations originales qui nous ont paru plus particulières à ces objets.

La photographie offre, en effet, un excellent moyen de sortir la carte de visite de son exaspérante banalité.

D'ailleurs, ici non plus, l'idée n'est pas nouvelle, puisque à la date du 28 octobre 1854 on pouvait lire dans le journal *la Lumière* :

« Une idée originale a fourni à M. Delessert et à M. le comte Aynards l'occasion de faire de délicieux petits portraits. Jusqu'à présent, les cartes de visite ont porté le nom, l'adresse et quelquefois les titres des personnes qu'elles représentent. Pourquoi ne remplacerait-on pas le nom par le portrait ? C'est ce que ces messieurs ont fait ; et leur imagination féconde a trouvé tout de suite une foule de corollaires à cette idée, plus réjouissants les uns que les autres. Ainsi, pour une visite de cérémonie, l'épreuve représentera le visiteur les mains emprisonnées dans des gants irréprochables, la tête inclinée légèrement, comme pour un salut, le chapeau appuyé gracieusement sur la cuisse droite, selon l'étiquette ; si le temps est mauvais, un parapluie, fidèlement reproduit sous le bras du visiteur, dira éloquemment tout le mérite de sa démarche. S'agit-il de prendre congé de ses amis ? Autrefois, on se contentait d'inscrire les trois lettres P. P. C. au bas de sa carte ; cela expliquait suffisamment la chose en français ; mais voici qui la dit mieux dans toutes les langues.

C'est un portrait photographique qui vous représente en costume de voyage, la casquette sur la tête, le plaid enroulé autour du corps, les jambes enfermées dans de larges bottes fourrées, le sac de nuit à la main. Vous partez; personne ne peut s'y méprendre.

MM. Delessert et Aguado se sont amusés à composer une série de portraits-cartes des plus divertissants. Il y en a pour toutes les circonstances. »

Toute l'idée réside dans ces quelques lignes; c'est à l'amateur de se mettre en frais d'imagination pour trouver les variantes qu'elle peut comporter.

Au 1^{er} janvier, rien ne sera plus agréable pour vos amis que la réception de votre portrait minuscule au coin de votre carte de visite. Bien mieux : vous pouvez reproduire sur le cliché, en même temps que votre portrait, autant de souhaits que vous voudrez; la poste n'aura rien à y voir, car il n'y aura dans votre envoi rien de manuscrit : tout sera l'œuvre de ce grand imprimeur qu'est le soleil. Vous pouvez aussi vous représenter de trois quarts ou presque de dos, à profil perdu, pour laisser votre ami chercher pendant quelques instants le nom d'un aussi aimable correspondant.

Fig. 107.
Carte de visite photo-électrique, négatif de M. Soret.

Que le lecteur veuille bien se reporter à notre chapitre des caches de fantaisie, il trouvera là également, sous forme de calendrier à effeuiller, une charmante idée, tout à fait de mise pour la carte de visite du jour de l'an.

Et puis encore, on pourra prendre dans le carton de réserve un paysage, par exemple, avec un arbre de grande dimension au premier plan, ou bien un sous-bois avec large allée au milieu, ou encore une reproduction d'intérieur, etc. : on applique à la

colle, à l'endroit qui paraît le plus convenable, sa carte, en prenant le soin d'en ployer l'un des angles. Il ne reste plus qu'à copier le tout avec un bon objectif, en réduisant le sujet comme celui-ci le comporte.

Enfin, il y a encore la carte de visite photo-électrique, très originale, et dont M. Soret, auteur d'un ouvrage estimé d'optique photographique, a eu l'idée et qu'il obtient par le procédé suivant :

« On sait, dit-il, que, si l'on promène à la surface d'un corps isolant, une plaque de verre recouverte de poix par exemple, le bouton d'une bouteille de Leyde chargée, l'électricité se répand sur la plaque.

On ne voit rien, mais celle-ci est devenue capable d'attirer aux points touchés une poudre légère, telle que le lycopode, et de donner lieu à toute une architecture du plus bel aspect, qui diffère suivant que la charge est positive ou négative.

On n'a plus qu'à photographier le dessin en relief ainsi obtenu, à la dimension voulue, pour en conserver l'impression, et en tirer sur papier sensible autant d'exemplaires qu'il est nécessaire. »

La signature reproduite sur la carte de visite (*fig.* 107) a été obtenue avec l'armature positive de la bouteille de Leyde.

MENUS PHOTOGRAPHIQUES

De notre temps, les tables les plus modestes, au moins les jours de solennité familiale, utilisent la carte à menu, si longtemps réservée aux festins somptueux, aux repas de gala, aux banquets de cérémonie.

Dans cet ordre d'idées, la photographie encore peut contribuer à rompre la monotonie habituelle, par l'obtention d'images ayant un cachet particulier, de modèles moins quelconques que les banals chromos des menus d'édition.

L'amateur devra d'abord faire son profit des procédés donnés précédemment, pour obtenir directement le sujet photographique sur la carte préalablement préparée.

Pour ce qui est du choix du sujet, tout son charme dépendra de l'imagination, de l'esprit d'à-propos, du bon goût de l'opérateur, pour lesquels les idées de la maîtresse de maison seront souvent d'une précieuse collaboration.

En dehors du procédé général ainsi exposé, nous mentionnerons l'application de deux autres procédés particuliers, qui permettent d'obtenir des échantillons originaux et intéressants.

Le premier de ces procédés aurait pu trouver place dans notre chapitre des reproductions directes.

On prend une plaque de verre de la grandeur de l'appareil dont on dispose ; on la place dans un châssis-presse après l'avoir soigneusement nettoyée, de façon qu'elle soit parfaitement transparente. On applique sur cette glace une fleur quelconque ou un brin d'herbe, de façon qu'on puisse placer entre ce décor végétal

un petit morceau de papier sur lequel est écrit le menu. Le papier devra être blanc, sans rayures, de manière que les rayons soient peu atténués par lui. Le menu est écrit avec de l'encre bien noire, et placé de façon que l'écriture soit tournée vers le verre. Sur le tout on applique une feuille de papier sensible et l'on expose au jour.

L'impression se fait et l'on n'a plus qu'à développer et à fixer comme pour une photographie ordinaire.

En envoyant au journal *Photo-Revue* une intéressante épreuve de menu photographique, un de ses lecteurs, M. Géo Mercier,

Fig. 108. — *Menu photographique*, négatif de M. Géo Mercier.

indique comme suit l'ingénieux moyen qu'il a employé pour imprimer le titre collectif des vues et aspect de Rouen dont ce menu était illustré :

« Je prends, dit-il, une plaque voilée, et, du côté de la négative, j'esquisse au crayon les lettres ou les figures que je veux reproduire. Cela fait, je passe à l'encre noire ordinaire tous les traits étudiés au crayon — il est inutile d'effacer les traces de mine de plomb qui constituent les faux traits. — La plaque ainsi préparée est plongée dans l'eau chaude marquant de 80 à 90°. La gélatine qui n'est pas recouverte par l'encre se dissout; les dessins ou traits demeurent intacts. Je passe ensuite la plaque à l'eau tiède, puis à l'eau froide, en ayant soin de ne pas toucher les parties de gélatine qui restent ; il suffit de balayer plusieurs fois la plaque avec un gros pinceau très doux, ou un blaireau pour la débarrasser des dernières traces de la couche.

La plaque est mise à sécher lorsque le verre qui en fait le fond est parfaitement limpide. Ceci constitue le cliché positif; on en fait un négatif sur une plaque sensible en exécutant une expo-

sition par contact, ce qui permet alors de tirer le dessin sous forme de photographie ordinaire (*fig.* 108). »

En abandonnant un peu l'objet spécial de ce chapitre, on pourrait sans doute trouver à ce procédé une application à laquelle l'auteur n'a peut-être pas pensé : utiliser ce moyen à la confection de *dessins au trait pour les projections*. La première partie de la méthode que nous venons de décrire fournit en effet un dessin opaque sur fond transparent que les conférenciers obtiendraient facilement et qu'ils utiliseraient pour leurs démonstrations ou pour l'illustration de leur causerie au moyen de la lanterne.

PORTRAITS TIMBRES-POSTE

Il faut avouer que la vogue de ce procédé n'est pas allée en augmentant, qu'elle ne s'est pas maintenue même au degré où nous l'avons connue il y a quelques années. Incontestablement pourtant, il peut, en maintes circonstances, rendre d'excellents services.

Prenons, par exemple, le cas d'un décès : quelques familles, surtout en province, ont l'habitude de faire imprimer des cartes-souvenir qui sont distribuées aux parents, aux amis et aux familiers. Nul doute qu'en cette occasion le souvenir n'acquière son maximum de valeur si la personne qui le reçoit trouve au dos une de ces photographies timbres-poste qui lui rappellera les traits du défunt.

Fig. 109. — Portraits timbres-poste.

L'intérêt que ce genre de travail présente, dans le cas dont il s'agit, est tellement incontestable que les ateliers de photocollographie s'en sont emparés et produisent couramment la carte-souvenir mortuaire avec portrait.

De même, à l'occasion d'un mariage, d'un anniversaire, les invités trouveront avec plaisir, sur le menu, entre autres ornements, le portrait des héros de la cérémonie. Et ainsi de suite, à l'infini.

Pour obtenir les portraits timbres-poste, les industriels

emploient un appareil à douze objectifs, permettant d'obtenir à la fois douze plaques de la même épreuve. On peut très bien renverser le système et employer un seul objectif en utilisant douze photographies.

On commence par fixer sur une planche à dessiner douze portraits carte de visite, l'un à côté de l'autre, en les disposant sur trois rangs de quatre portraits.

On prend ensuite un appareil ordinaire, et on met au point de façon que l'image des douze photographies réunies occupe juste une plaque 9×12.

On fait trois ou quatre clichés de l'ensemble, que l'on développe et que l'on fixe à la manière ordinaire.

Le tirage des photocopies s'effectue très rapidement, puisque les douze épreuves s'impriment en même temps. On les vire toutes à la fois, on les fixe de même et on les fait sécher.

On peut arriver à faire ainsi une multitude de timbres-photographie en un jour.

Lorsque les photocopies sont sèches, on applique, au dos des séries de douze timbres, pour les gommer, une couche bien égale de la solution suivante :

Dextrine blanche...............	10 grammes
Alcool à 60°....................	20 centimètres cubes
Eau............................	50 —

On découpera les timbres de la façon qui semblera la plus commode et on aura ainsi une petite réserve de portraits qu'on pourra utiliser encore en guise de timbres-caoutchouc, comme une tête de lettre ou sur carte de visite destinée à des personnes amies.

PHOTOGRAPHIES SUR ÉTOFFES, PLUMES, COQUILLES D'ŒUFS, ETC.

On trouve chez tous les marchands de produits photographiques une soie spéciale, sensibilisée, sur laquelle l'amateur photographe peut reproduire, en dimensions variables, le portrait d'un ami, une vue, un paysage, un groupe familial, etc. ; rien n'empêcherait de sensibiliser d'autres étoffes en fil, coton, pour en confectionner — après l'impression d'une image photographique — des éventails, des mouchoirs, des sachets, des pelotes, des cravates, des dessus de petits meubles, des réticules, des poufs, etc., etc.

La sensibilisation des étoffes ne présente, en somme, aucune difficulté particulière. Qu'on veuille bien se reporter à notre chapitre des cartes postales et têtes de lettre photographiques ; aux renseignements qui y sont donnés relativement à la sensibilisation de ces supports, nous ajouterons qu'en ce qui concerne les tissus, il suffit en général de faire précéder l'encollage d'un lavage à fond ayant pour but de faire disparaître l'apprêt.

Pour la soie, l'encollage à l'arrow-root peut être remplacé par l'emploi d'une infusion de lichen obtenue ainsi : dans 2 litres d'eau bouillante, faire infuser pendant cinq minutes dix grains de lichen que l'on trouve chez tous les pharmaciens ; prendre 1 litre environ de cette infusion que l'on filtre et y ajouter 40 grammes de chlorure de sodium et 100 centimètres cubes d'acide acétique cristallisable, conserver en flacon bien bouché — ou mieux encore par l'usage de la préparation suivante :

Alcool	1.000 centimètres cube
Benjoin	8 grammes
Mastic en larmes	5 —
Chlorure de cadmium	30 —

En ce qui concerne la préparation au ferro-prussiate (images bleues sur fond blanc), nous avons dit qu'avant de recevoir la liqueur sensibilisatrice, le papier devait être préalablement encollé; nous ajouterons que les tissus doivent être plongés pendant cinq minutes dans une cuvette contenant le liquide.

Enfin, pour que les étoffes ne soient pas doublées par suite de l'ouverture du châssis-presse au cours du tirage, il est utile de les fixer par leurs bords extrêmes à un carton souple qui prévient le plissement et la déformation, tout en se prêtant à l'examen de l'image.

Lorsqu'elles sont terminées, les épreuves sur soie sont ternes et d'aspect peu agréable, on leur rend leur brillant au moyen d'un fer chaud que l'on pose sans le faire glisser à l'envers du tissu.

*
* *

Les mêmes procédés sont applicables aux plumes; on peut sensibiliser la plume nageoire de l'oie ou du cygne, la palette de l'oie, etc. Il suffit que les plumes soient convenablement dégraissées, puis encollées au chlorhydrate d'ammoniaque, comme il a été dit précédemment : on sensibilise et on imprime comme d'habitude. Les manipulations étant terminées, on égalise et on lustre les fibres en tenant chaque plume pendant cinq minutes au-dessus de la vapeur d'une eau en ébullition. Cette vapeur assouplit les fibres et permet de leur donner la forme désirée.

*
* *

Nous ne dirons rien des photographies sur bois, sur ivoire, sur porcelaine, qui sont plutôt des moyens industriels que des sujets de récréations, et nous terminerons par quelques mots sur la *photographie sur coquilles d'œufs*, fort à la mode aux États-Unis et dont *la Nature* a décrit ainsi le procédé :

On commence par passer sur l'œuf une solution à 3 0/0 de sel de cuisine ; on laisse sécher, puis on sensibilise avec une solution de nitrate d'argent à 10 0/0 étendue au moyen d'un blaireau.

Les petites images, soit de portrait, soit de groupe, soit de paysage, font le meilleur effet en dégradé. Le cliché doit être sur pellicule très mince. Pour le faire tenir en place, on emploie un morceau de calicot noir percé d'une ouverture convenable et noué du côté opposé.

On relève un peu les bords de l'ouverture pour obtenir le dégradé, et l'on expose à la lumière comme d'habitude. On lave ensuite l'œuf, on vire à l'or et à l'acétate, on fixe et on lave comme à l'ordinaire.

CONFECTION DES DIAPOSITIFS SUR VERRE; APPLICATION DU PROCÉDÉ A LA DÉCORATION DE L'APPARTEMENT

On sait que le terme de diapositifs s'applique aux épreuves positives sur verre. On emploie pour cela des plaques au gélatino-bromure, servant à obtenir les phototypes négatifs, et plus généralement les plaques au gélatino-chlorure, préparées exprès et beaucoup plus transparentes.

Après avoir choisi les meilleurs clichés que l'on possède, on peut en faire des diapositifs par contact, dans le laboratoire obscur, de la manière suivante :

On place dans le châssis-presse le cliché négatif et, au lieu de papier, une glace sensible.

Le châssis étant alors enveloppé d'un voile noir, on allume une lampe à essence ou à huile, et, découvrant son châssis après s'être mis en face de la lampe et à une distance d'environ un mètre, on le tient verticalement contre sa poitrine et l'on pose deux, trois, quatre, cinq secondes, plus ou moins, selon le pouvoir lumineux de la source de lumière. Du reste, un ou deux insuccès précéderont toujours la réussite première du diapositif, mais l'amateur sera désormais fixé sur le pouvoir de la lampe dont il fait usage.

Les diapositifs au gélatino-bromure se développent exactement comme les phototypes négatifs; ceux au gélatino-chlorure exigent les mêmes bains, fortement atténués par l'addition d'une solution de bromure de potassium à 10 0/0, et en employant de vieux bains s'il s'agit d'hydroquinone ou d'iconogène.

Après les avoir fixés comme on s'y prend d'ordinaire, lavés et

séchés, on procède au montage, pour la confection d'objets destinés à la décoration de l'appartement.

Lorsqu'on habite la ville, il arrive souvent que de l'appartement occupé l'on ne jouit que d'une vue déplorable sur une cour intérieure ou sur une vaste forêt de... tuyaux de cheminée. Pour obvier à cet inconvénient, il suffit de garnir les carreaux inférieurs de la fenêtre de jolis diapositifs doublés d'un verre dépoli très transparent; on peut les fixer au moyen de mastic, ou mieux les encadrer de jolis cadres de cuivre, que l'on trouve chez tous les fabricants et marchands de produits et appareils photographiques.

Avec une demi-douzaine de ces diapositifs, par exemple, on peut confectionner un très original abat-jour. On fait fabriquer chez un ferblantier une carcasse spéciale pour recevoir les six ou huit images ; on coupe les diapositifs à la forme voulue, on les double de verre dépoli, et le tout est maintenu en place par de petits taquets placés derrière. Il ne faut pas que les verres soient trop serrés dans la monture, car la chaleur, en les dilatant, pourrait provoquer leur rupture.

On peut faire une suspension d'antichambre de la même façon; il suffit d'enlever les verres colorés qui la garnissent et de les remplacer par des positifs sur verre opale ou sur verre ordinaire doublés de verre dépoli. Des abat-jour pour suspension de salle à manger se construisent de la même manière et produisent un effet charmant. Des abat-jour papillon pour bougies de piano et des écrans de foyer peuvent se fabriquer aussi aisément.

PELLICULAGE DES CLICHÉS
IMPRESSIONS PHOTOGRAPHIQUES SUR ABAT-JOUR GLOBES DE LAMPE, CADRANS D'HORLOGE, ETC.

Ce ne sont pas seulement les diapositifs qu'on pourra faire servir à la décoration du *home*, et les amateurs trouveront encore un passe-temps amusant dans l'ornementation au moyen de la photographie des vases, abat-jour, globes de lampe, etc., et autres objets d'intérieur présentant une surface unie ; non seulement ils auront là l'occasion d'exercer leur talent et leur habileté manuelle, mais encore ce sera là un heureux prétexte de s'entourer de reproductions des clichés qui leur plaisent le mieux.

Il y a plusieurs manières d'opérer, mais l'impression directe est celle qui, par son côté pratique, nous paraît surtout convenir à la généralité des amateurs.

L'impression directe comporte, il est vrai, l'emploi de clichés pelliculaires ; mais c'est là une difficulté relativement facile à tourner, car le pelliculage est devenu aujourd'hui d'usage courant, soit qu'on désire s'affranchir du poids considérable que représente le poids des glaces, soit qu'on veuille préserver ses clichés d'un bris toujours à craindre.

Voici, à ce propos, un procédé de pelliculage très ingénieux indiqué par M. Roy. Ce procédé consiste à rendre d'abord la gélatine inextensible par l'action du formol, puis à utiliser le dégagement de gaz acide carbonique produit par le passage successif du cliché d'un bain de carbonate dans un bain acide. Mais il sera bon de se rappeler que le passage dans le bain de formol a rendu la gélatine réfractaire à l'absorption, et que l'action

maximum du bain de carbonate est subordonnée à sa pénétration jusqu'au support de verre ; dans ces conditions, cette pénétration demandera un certain temps, et bien des accidents seront évités par un séjour prolongé du cliché dans ce bain.

Un bon résultat ne se trouvera donc assuré qu'à la condition d'avoir beaucoup de patience, et c'est en cela surtout qu'il est juste de dire que la précipitation dans les manipulations constitue peut-être le plus grand risque d'insuccès.

La réussite des opérations se trouve donc assez intimement liée à une bonne pénétration du carbonate dans la couche de gélatine, puisque c'est cet effet de la poussée du gaz contre le support qui est utilisé. Il ne peut donc y avoir aucun inconvénient, ainsi que l'a expérimenté M. H. Drouillard, à assurer cette complète pénétration du carbonate en l'associant à la solution du formol même, d'autant plus que la solution de formol ainsi préparée se conserve bien.

Les opérations se résument donc ainsi : faire baigner le cliché pendant 5 à 8 minutes dans une cuvette contenant :

Eau.............................	100 grammes
Carbonate.......................	5 —
Formol..........................	15 à 20 gr.

Éponger au sortir du bain, puis le laisser sécher, enfin l'immerger dans une solution d'acide chlorhydrique à 10 0/0.

Le séjour dans le bain acide sera déterminé par la séparation de la pellicule et de son support. On pourrait également employer le bicarbonate.

Le pelliculage du cliché que l'on veut faire servir à la décoration de tel ou tel objet présentant une surface unie étant effectué, voici maintenant comment, d'après M. Leach, on pourra s'y prendre pour mener à bien l'opération.

La surface à impressionner doit recevoir une préparation préliminaire qui consiste à étendre une couche d'albumine qui servira de support aux sels sensibles. Préparer ce qu'il faut de blanc d'œufs pour enduire la surface, étendre l'albumine en couche uni-

forme et laisser sécher pendant deux heures. Passer ensuite une couche de la solution sensibilisatrice aux sels de fer ou d'argent :

```
A. Eau.................................  120 grammes
   Prussiate rouge de potasse..........   20    —
B. Eau.................................  150    —
   Citrate de fer ammoniacal...........   25    —
```

Mélanger A et B en parties égales : cette solution donnera des images bleues.

Pour l'impression, fixer la pellicule sur la surface sensible, en interposant un cache, au moyen de cire que l'on fait couler sur tout le pourtour de la pellicule. Quant au tirage, il est inutile de le contrôler ; la couche sensibilisée n'ayant que peu d'épaisseur, le tirage s'arrêtera de lui-même et ne dépassera pas l'intensité voulue. Il suffit de laisser impressionner pendant une demi-heure en plein soleil ; l'épreuve est ensuite lavée à grande eau. L'image ainsi obtenue est très stable.

Les sels d'argent toutefois donneront de meilleures images, et, dans un cas comme dans l'autre, l'emploi de gélatine au lieu d'albumine comme support des sels sensibles est à recommander.

Voici une formule au nitrate d'argent ; les épreuves doivent être tirées fortement et virées au virage à l'or :

```
Eau........................  50 centimètres cubes
Nitrate d'argent...........   5 grammes
```

Pour les objets en émail : cadrans, etc., ni l'albumine ni la gélatine ne constitueront un bon support : il est de beaucoup préférable d'utiliser un vieux négatif dont on commence par effacer l'image au moyen de la composition suivante :

```
A. Eau........................  80 centimètres cubes
   Prussiate rouge de potasse...   4 grammes
B. Eau........................  80 centimètres cubes
   Hyposulfite................    4 grammes
```

Dès que l'image négative est complètement effacée, sensibiliser de nouveau en se servant du bain d'argent indiqué plus haut et tirer une épreuve qui sera traitée de la même façon indiquée plus haut.

Le positif obtenu est ensuite pelliculé et transféré sur son support définitif après avoir découpé à la dimension exacte de la surface à couvrir.

ÉCHIQUIER, DAMIER, DESSUS DE TABLE PHOTOGRAPHIQUES

Le savant jeu d'échecs se joue sur une tablette carrée, nommée échiquier, et divisée en soixante-quatre cases, alternativement blanches et noires. La photographie peut justement nous permettre de réaliser, d'une façon aussi curieuse qu'originale, le dessus de cette table.

La dimension des cases de l'échiquier à construire étant connue, on réduira à cette dimension les photographies qu'on jugera les mieux appropriées pour la circonstance, et, une fois qu'elles seront obtenues, on les collera sur les trente-deux cases noires, en ayant soin, bien entendu, d'en tourner seize d'un côté et seize de l'autre, pour que chaque série se trouve placée dans le bon sens par rapport à chacun des deux adversaires. Après dessiccation parfaite, on vernira le tout.

On pourra, de la même façon, construire le damier, qui est au jeu de dames ce que l'échiquier est au jeu d'échecs, mais qui compte cent cases au lieu de soixante-quatre. On aura besoin là de photographies réduites à une plus faible dimension.

Il sera facile, sans quitter le domaine purement récréatif, de trouver des applications de cette charmante idée. L'antique jeu de l'oie « renouvelé des Grecs », qui a servi de type à tous les jeux de tableau, et dont l'origine est si ancienne, pourrait voir ses images naïves remplacées par des scènes de famille, des vues, des portraits, des caricatures même, qui fourniraient certainement à la marche du jeu l'occasion de péripéties amusantes et imprévues.

On pourrait faire servir à l'obtention de ces photographies réduites le procédé dont nous avons parlé dans notre chapitre

des portraits timbres-poste, avec cette différence qu'au lieu de reproduire plusieurs fois la même image, on reproduirait, disposées sur la planche à dessin, des photographies différentes.

Comme le tableau de jeu, échiquier, damier, etc., risquerait de s'abîmer par l'usage, il vaudrait mieux, une fois confectionné, recouvrir les images d'une épaisse feuille de verre.

Enfin, rien n'empêche d'étendre cette idée à la confection de dessus de petites tables, tables de jeu, par exemple, guéridons, tables à ouvrage, etc., en ayant soin, comme nous le recommandions à l'instant, de recouvrir les photographies d'une forte glace, afin d'éviter les détériorations qui, forcément, arriveraient vite à se produire.

VI

PASSE-TEMPS

DÉRIVÉS DE LA PHOTOGRAPHIE

VI

PASSE-TEMPS DÉRIVÉS
DE LA PHOTOGRAPHIE

TRANSFORMATION DES ÉPREUVES EN DESSINS AU TRAIT

Par le procédé suivant, dû à M. Albert Reyner, de *la Vie scientifique*, il s'agit de faire servir une image photographique à l'illustration d'un texte, sans être obligé de préparer un cliché à demi-teintes. Entre autres applications nombreuses qu'on pourrait lui trouver, il y en a une très intéressante qui permettra au reporter, au chroniqueur, à tout publiciste en un mot, d'être son propre illustrateur.

Ce procédé consiste à transformer l'épreuve photographique à teintes fondues en un dessin au trait reporté ensuite sur métal, gravé, et, s'il est nécessaire, stéréotypé par les moyens employés d'ordinaire en photogravure.

L'épreuve photographique qu'on désire transformer en un dessin au trait doit être, de préférence, tirée sur papier mat; souvent, il peut être nécessaire d'obtenir, dans un délai très court, l'image qui doit être transformée et le cliché qui en résulte; dans ce cas, on emploiera le papier au gélatino-bromure d'argent, qui permettra d'abréger les opérations photographiques.

La transformation de l'image s'effectue à l'aide d'une plume à dessin et d'encre de Chine dans laquelle on a ajouté quelques cristaux de bichromate de potasse pour la rendre plus fixe. L'opé-

rateur suit les contours de l'image et reproduit les principaux détails. Ce petit travail ne demande pas une connaissance approfondie du dessin, et quelques essais préliminaires montreront comment on peut, par une série de hachures plus ou moins

Fig. 110.

rapprochées, traduire les grandes ombres et les demi-teintes de l'image, ainsi que les verdures.

Quelques retouches et hachures exécutées à l'encre bleue, après le traitement que nous allons indiquer, permettront d'obtenir toutes les valeurs de l'image. Les traits doivent être aussi fins que possible et, afin d'éviter les empâtements que produirait l'élargissement des hachures, nous conseillons de ne pas appliquer ce procédé aux épreuves tirées sur papier gélatiné.

L'image dessinée ayant été « poussée » aussi loin que le permet l'habileté de l'opérateur, il s'agit de faire disparaître

l'image photographique, pour ne conserver que le croquis tracé à la plume.

Pour obtenir ce résultat, on placera l'épreuve dans un bain composé de :

Bichlorure de mercure....................	1 partie
Alcool..	10 —
Eau..	5 —

L'épreuve commence à blanchir dès son immersion dans le

Fig. 111.

bain, et l'image obtenue par l'action de la lumière sur la surface sensible disparaît bientôt; mais l'esquisse tracée à l'encre de Chine subsiste. Il ne reste plus alors qu'à laver sommairement l'épreuve et, après séchage, à l'envoyer au photo-graveur qui en fera un cliché typographique. Les figures 110 et 111 montrent une épreuve positive et sa transformation en dessin au trait.

Au lieu d'employer le bain dont nous venons d'indiquer la

composition, on peut passer sur l'épreuve une éponge imbibée du mélange suivant :

Solution alcoolique d'iode à saturation.........	1 partie
Solution aqueuse de cyanure de potassium.....	2 —

La première des deux formules donnant des résultats parfaits et constants, nous la recommandons de préférence à la seconde, qui implique l'emploi d'un produit dangereux, le cyanure de potassium.

LA PHOTOMINIATURE

La *photominiature* est un procédé excessivement simple qui consiste à peindre l'épreuve photographique à l'envers, après l'avoir collée sur un verre bombé et rendue transparente à l'aide de produits spéciaux. La photographie donnant ainsi le dessin et les ombres, on n'a plus qu'à appliquer en teintes plates unies les différentes colorations nécessaires. La principale difficulté est de bien observer les contours et de composer les tons aussi exacts que possible.

Il est facile de comprendre que la connaissance de la peinture ne soit pas nécessaire dans ces conditions; avec un peu de goût, l'amateur qui ne la possède pas est certain d'y trouver une distraction charmante et d'arriver rapidement à des résultats surprenants. Voici les détails indispensables pour réussir; le goût et l'habitude feront le reste.

Les verres s'emploient par paires ; ils doivent être choisis bien blancs, très minces, et exactement de même convexité pour se toucher parfaitement dans toutes leurs parties. Leur nettoyage s'opère au moyen d'eau, d'ammoniaque ou d'alcool, suivant l'état dans lequel ils se trouvent; on les essuie ensuite soigneusement avec un linge ou une peau de chamois.

Lorsque la photographie se trouve sur une carte, on la décolle en la laissant tremper dans l'eau jusqu'à ce qu'elle se détache facilement sans se déchirer ; puis on la lave avec soin pour faire disparaître toute trace de colle, et on l'éponge entre deux feuilles de papier buvard blanc. Si l'épreuve est en feuilles, il faut la faire tremper quelques minutes dans l'eau pour la rendre plus souple et lui permettre de bien prendre la colle, et on l'obtient

3 ou 4 millimètres plus petite dans chaque sens que le verre sur lequel elle sera collée.

La photographie ainsi préparée, on procède au fixage.

Pour cela, on choisit le verre le plus mince, sur le côté concave duquel on étend, à l'aide d'un pinceau dur, une couche bien régulière de *pâte adhésive ;* la même opération est reproduite sur la face de l'épreuve, et on réunit les deux parties couvertes de pâte ; autrement dit, on applique la face de la photographie sur le côté creux du verre.

On couvre alors le dos de la photographie d'une feuille de papier parchemin qu'on a trempée quelques minutes dans l'eau pour l'assouplir, et pressée ensuite entre deux feuilles de buvard pour enlever l'excès d'humidité. Puis, à l'aide d'une spatule que l'on tient verticalement, on frotte assez fortement sur le parchemin, en partant du centre, de façon à amener au dehors l'excès de pâte et les bulles d'air qui produiraient des taches à la surface de l'épreuve. Cette opération est très minutieuse et doit être conduite avec le plus grand soin.

On laisse ensuite sécher à l'air libre.

Pour rendre la photographie transparente, on commence par la frotter légèrement avec du papier de verre extra-fin, jusqu'à ce que les contours et les détails apparaissent nettement. Puis on enlève la poussière et les menus fragments de papier, et l'on termine en frottant avec de la pierre ponce réduite en poudre impalpable. On essuie à nouveau, et l'on passe au pinceau une couche un peu abondante du *transparent*.

Si la transparence est incomplète lorsque cette première couche sera absorbée, on passe une ou plusieurs autres couches du produit jusqu'à ce que la transparence soit parfaite. On essuie alors soigneusement avec un linge ou un morceau de flanelle, et on laisse sécher quelque temps à l'abri de la poussière.

On étend ensuite au dos de l'épreuve une couche légère et bien régulière de *préservatif*, produit qui a pour effet d'empêcher la volatilisation du transparent, et, après séchage, la photographie se trouve prête à être peinte.

La peinture s'exécute à l'envers de la photographie au moyen

de couleurs à l'huile superfines préparées spécialement. Ces couleurs s'étendent à l'*huile sèche*, ou bien encore à l'*essence de térébenthine* : cette dernière a l'avantage d'activer la dessiccation. On procède par couches unies et légères, en ayant soin d'observer les contours avec la plus grande attention.

Une fois les mélanges faits sur la palette, on commence par appliquer, sur le premier verre et au dos de l'épreuve, les teintes des cheveux, des sourcils, des yeux, des lèvres, des bijoux, des vêtements, etc., et on recouvre le fond d'une couleur s'harmonisant avec le sujet; la coloration dégradée des joues, qui se peint aussi sur ce verre, s'obtient en fondant la couleur avec le doigt ou un putois. Les tons de chair sont seuls réservés : on les peint sur le côté concave du second verre.

Il y a une autre manière qui consiste à répéter sur le second verre toutes les colorations du premier, excepté toutefois celles des petits détails, comme les yeux, les lèvres, etc. Dans ce cas, les teintes du premier verre sont appliquées beaucoup plus légèrement; par contre, celles du second doivent être plus épaisses et complètement opaques.

Voici quelques indications pour composer les différents tons d'un portrait :

Les *cheveux blonds* s'obtiennent par un mélange de blanc, d'ocre et de brun ; pour les cheveux blancs, on ajoute beaucoup de cette couleur;

Les *cheveux châtains* se font avec du blanc, du brun et du noir;

Les *cheveux noirs*, avec du blanc, du brun et beaucoup de noir;

Les *sourcils* se peignent avec les mêmes tons renforcés d'un peu de noir.

Si les *yeux* sont bleus, la prunelle se fait avec du blanc, du bleu et du vert; s'ils sont bruns, avec du blanc, du brun et du noir; réserver le point visuel, qui se fait avec du blanc pur. Pour le blanc des yeux (la sclérotique), on emploie du blanc atténué par une pointe de bleu ; dans un portrait de vieillard, le blanc est atténué par une pointe de jaune ; pour le point lacrymal, du blanc avec du vermillon.

Les *lèvres* se peignent avec un mélange de blanc, de vermillon et de laque rose ;

La coloration fondue des *joues*, les ombres des *narines* et des *oreilles*, avec le même ton atténué ;

Les *chairs*, en couche épaisse, avec un mélange de blanc, de laque rose et de vermillon, ou de blanc, d'ocre et de rouge brun ;

Les *bijoux*, avec du jaune clair et une pointe de vermillon.

Si les contours ont été dépassés en peignant, on enlève la couleur avec un pinceau fin imbibé d'essence de térébenthine ; une teinte qui n'est pas satisfaisante peut aussi s'enlever complètement au moyen d'un chiffon imprégné d'essence.

Quand la peinture est sèche, on découpe un bristol blanc à la grandeur des verres, et on réunit le tout à l'aide de petites bandes gommées que l'on applique en bordure.

On trouve dans le commerce de la photographie des boîtes de couleurs spéciales pour la photominiature, contenant tous les accessoires nécessaires et une instruction détaillée relative à ce travail artistique.

Voici maintenant un autre système moins compliqué :

Les épreuves sont tirées sur papier Solio ou sur un autre papier au gélatino-chlorure de même force ; après le dernier lavage, elles sont mises à sécher sur une glace cirée, comme d'habitude.

Quand elles sont sèches, on procède à l'opération qui doit leur donner la transparence nécessaire ; pour cela, on passe du transparent au dos au moyen d'un tampon d'ouate ou d'une petite éponge, et on met à sécher.

Après quarante-huit heures de repos, on passe une nouvelle couche de transparent, et on laisse sécher à nouveau pendant le même laps de temps, et l'on passe encore une troisième couche de transparent, si cela est nécessaire.

La transparence étant suffisante, on peut donner une couche de préservatif pour en garantir la durée.

L'épreuve peut alors être peinte à l'envers au moyen de couleurs à l'huile délayées au vernis siccatif, posées par empâtement, et sans autre soin d'application que celui de faire un choix judicieux

de tons, pour qu'avec la couleur propre à l'épreuve chacune des parties composant l'image ait bien le ton qui lui convient. On retourne de temps en temps le travail pour s'assurer que les nuances sont exactes et que l'ensemble s'harmonise. Quand les couleurs sont bien sèches, on passe un vernis analogue au vernis à tableaux.

L'épreuve est alors terminée ; elle peut être mise dans un album ou montée sur carton et être satinée.

COLORIAGE DES PHOTOGRAPHIES

Tant que la photographie directe des couleurs ne sera pas passée dans le domaine de la pratique, il faudra bien, si l'on veut ajouter à la ressemblance des modèles que donne la photographie les nuances qu'ils ont dans la nature, s'en tenir aux procédés particuliers qui permettent de donner, sur la photocopie, les couleurs qu'on n'a pu obtenir directement. En attendant que nous disions un mot de procédés qui, en offrant des sujets de passe-temps tout à fait agréables, ont donné lieu à une branche commerciale spéciale, voici une méthode de coloriage des photographies, inventée par M. H. Krauss, et par laquelle, les épreuves étant coloriées au verso, les plus fins détails, les ombres les plus légères, sont conservés, et le brillant des couleurs et les effets produits s'harmonisent parfaitement avec le ton général de la photographie. On emploie des couleurs à l'aniline qui sont dissoutes dans l'eau ou l'alcool, à chaud ou à froid; les solutions doivent être aussi concentrées que possible.

Certaines couleurs, dissoutes comme nous venons de le dire, donnent de bons résultats sans adjonction d'aucun autre produit, tandis que d'autres doivent être dissoutes dans un mélange d'alcool et d'acide acétique. Les couleurs en dissolution doivent être conservées en flacons bien bouchés, afin qu'elles puissent garder le plus longtemps possible la faculté de pénétrer le papier ou d'autres subjectiles.

Pour l'emploi, les couleurs doivent être diluées avec un médium consistant en alcool pur ou mélangé avec l'acide acétique, et qui permet d'affaiblir plus ou moins les couleurs, et ainsi de produire des teintes plus ou moins foncées ou légères ; en outre,

ce médium accroît le pouvoir de pénétration des couleurs. Les photographies faites sur n'importe quel papier, et par un procédé quelconque, sont coloriées avant d'être montées, bien entendu, et sans qu'il soit besoin de leur faire subir aucune préparation ; la seule chose nécessaire est d'avoir des images planes, sans plis ni autres défauts.

Les épreuves sont placées sur le pupitre à retoucher ou tout autre appareil qui permet de les voir par transparence, et les couleurs diluées, comme nous l'avons dit, sont appliquées au dos de l'épreuve en ayant soin de bien respecter les contours.

Les couleurs possèdent une faculté de pénétration extraordinaire, et elles pénètrent admirablement dans le tissu du papier ; le contrôle du travail est d'ailleurs très facile. Le liquide qui a servi de véhicule s'évapore très rapidement, et la matière colorante reste seule dans le papier. En retournant l'épreuve, on peut observer le degré d'intensité que présentent les couleurs à la surface de l'image, et juger de l'effet qu'elles produisent afin de les renforcer, s'il en est besoin, par une nouvelle application de la teinte.

Lorsque l'épreuve est coloriée, elle peut être montée et satinée comme d'habitude. Les hautes lumières, les bijoux et autres petits détails sont ensuite ajoutés à la gouache ou aux couleurs d'aquarelle.

COLORIAGE DES POSITIVES POUR PROJECTIONS

Il existe différentes méthodes pour peindre à la main sur les positives destinées à la lanterne. On peut employer les couleurs à l'eau ou à l'huile, mais ces dernières sont d'un usage plus facile.

Il suffit d'avoir un pupitre à retouche pour éclairer le cliché par-dessous, quelques pinceaux, une palette, un verre douci et la couleur nécessaire.

Les pinceaux doivent être bien ronds, et, quand ils sont mouillés, les poils doivent bien coller ensemble et former une pointe unique. Après usage, on les lavera dans l'essence de térébenthine et on les enduira de vaseline.

Les couleurs employées sont les couleurs à l'huile ordinaire vendues en tubes, mais on aura soin de n'employer que des couleurs transparentes. Pour les commençants, on recommande le bleu de Prusse, le vert-de-gris, le rose italien (en réalité un jaune délicat), la terre de Sienne brûlée, l'asphalte, la laque cramoisie et le noir d'ivoire.

Le bleu de Prusse convient au ciel, à l'eau, et s'étend fort bien avec le doigt; mélangé avec le rose italien (*jaune*), il convient aux ombres du feuillage.

Pour les verts d'eau, on emploiera le vert-de-gris et le jaune pâle. Il est inutile d'ajouter au rose d'Italie du vernis au mastic, car cette couleur sèche très lentement. La terre de Sienne ne doit pas être mise trop épaisse, car elle est peu transparente.

Pour allonger les couleurs, au lieu d'huile on emploiera de préférence le vernis au mastic et la térébenthine pour la brosse.

Les couleurs à l'eau sont d'un usage plus compliqué, car il

faut auparavant vernir la plaque et n'employer que des couleurs de toute première qualité. On délaiera les couleurs dans de l'eau, de la glycérine, de la gomme arabique, du fiel de bœuf et, pour permettre à la couleur de bien s'étendre, on enduira aussi la plaque d'un peu de fiel de bœuf.

M. Georges Hopkins préconise le procédé suivant, dont il est l'inventeur. La plaque est trempée dans l'eau jusqu'à ce que la couche n'en puisse plus absorber, et, pendant qu'elle est encore humide, on la recouvre d'une couche mince et uniforme de rose ou de jaune, selon les sujets. On applique ensuite les couleurs transparentes à l'aniline, habituellement employées par les photographes; ou bien on peut se servir des couleurs ordinaires à l'aniline. On opère exactement comme dans l'aquarelle, tenant la couche toujours humide.

Pour projection sur écran, les couleurs doivent être plus intenses que pour la vision directe, parce que l'agrandissement, naturellement, affaiblit les teintes. On peut monter les images de la manière ordinaire; mais, si l'on veut une très grande perfection, on emploie pour les plaques sensibles du verre mince de première qualité, et on recouvre la plaque coloriée d'une seconde plaque de verre mince de même nature, les deux étant cimentées ensemble à l'aide du baume de Canada.

LA PHOTOPEINTURE

C'est l'art de peindre directement à l'huile les épreuves photographiques.

Ce genre de peinture peut s'exécuter de deux manières :

1° Par empâtements, comme une peinture à l'huile ordinaire, c'est-à-dire en employant des couleurs opaques qui couvrent complètement l'image et obligent ainsi à en reproduire complètement le modèle ;

2° En glacis, c'est-à-dire avec des couleurs transparentes qui teintent la photographie sans la couvrir complètement ; à travers la couche, les traits sont absolument visibles ; c'est une sorte d'aquarelle.

La première manière est entièrement du domaine de l'art, et il serait téméraire de l'adopter sans posséder des connaissances assez étendues en peinture ; nous renvoyons, pour son exécution, aux ouvrages spéciaux traitant de la peinture à l'huile.

La seconde est beaucoup plus facile ; en ajoutant quelques couches légères d'empâtements à certains endroits, on arrive aisément à donner à l'épreuve l'aspect d'une véritable peinture à l'huile. Les quelques notions nécessaires sont vite apprises, et l'on obtient en peu de temps des résultats très satisfaisants ; cette façon de procéder est à la portée de tous les amateurs, et c'est celle que nous recommandons de préférence.

Comme pour la photominiature et la photo-aquarelle, on trouve dans le commerce photographique des boîtes de couleurs spéciales pour la photo peinture, contenant tous les accessoires nécessaires et une instruction détaillée.

PHOTO-AQUARELLE

La peinture directe des épreuves photographiques avec les couleurs ordinaires d'aquarelle n'est pas à la portée de tout le monde; c'est un art raisonné que l'on ne peut pratiquer avec succès sans savoir peindre, sans savoir dessiner. Or cela demande des études longues et patientes. Il n'en est pas de même de la photo-aquarelle, dans laquelle on se sert, non pas de couleurs opaques, comme dans la peinture à l'huile, mais de couleurs moites transparentes. C'est là un procédé spécial, comme la photominiature; c'est un genre d'une excessive simplicité, n'exigeant aucune étude ou connaissance spéciale; un peu de goût pour la composition juste des teintes, du soin dans leur application, la plus méticuleuse propreté pour l'image, les couleurs et les pinceaux : c'est plus qu'il n'en faut pour réussir dans cet artistique passe-temps. On vend d'ailleurs des boîtes spécialement préparées pour ce genre de travail, contenant un petit résumé des opérations à effectuer pour faire une œuvre achevée.

TABLE ALPHABÉTIQUE DES MATIÈRES

	Pages.
Anamorphotes (les objectifs)...	81
Animaux (les) photographiés par eux-mêmes.........................	37
Artifices de pose dans l'arrangement du visage pour le portrait...	71
Artifices de tirage ; caches de fantaisie ; combinaisons de clichés........	109
Avant-propos...	v
Caches de fantaisie..	109
Carte de visite photo-électrique.....................................	166
Cartes de visite photographiques...................................	165
Cartes postales et têtes de lettre photographiques................	157
Cartes postales entièrement photographiques.....................	162
Chasse au tigre (une) dans le bois de Meudon.....................	104
Coloriage des photographies...	199
Coloriage des positives pour projections...........................	201
Combinaisons de clichés...	109
Confection des diapositifs sur verre ; application du procédé à la décoration des appartements...	179
Confection par la photographie d'objets originaux et amusants........	157
Damier photographique...	185
Décoration des appartements par les diapositifs..................	179
Dessus de table photographique.....................................	185
Diapositifs sur verre confection des,................................	179
Dispositifs spéciaux et procédés récréatifs........................	19
Echiquier, damier, dessus de table photographiques..............	185
Eclairs (photographie des)..	59
Eclipse de soleil...	136
Effet de neige..	108
Effets de nuit..	134
Electrophotographie...	61

	Pages.
Encadrement artistique des photocopies	145
Étincelle électrique (photographie de l')	57
Feuille d'arbre servant de fond photographique	105
Feux d'artifice (photographie des)	57
Fleurs (photographie des)	39
Fleurs de givre	43
Fluorographie	67
Fond noir	105
Fonds photographiques (les)	103
Frères siamois (les)	89
Hexapode humain	94
Illuminations (photographie d')	57
Illusion d'optique (curieuse)	107
Illustration (l') du livre par la photographie d'après nature	13
Images multiples (les)	89
Impressions photographiques sur abat-jour, globes de lampe, cadrans d'horloge, etc.	181
Lune (la) à un mètre	115
Lune artificielle	135
Médaillon rustique	106
Mensonges (les) de la photographie	71
Mensonge accidentel (le) en photographie	139
Menus photographiques	169
Miroirs à surface courbe (photographie des images obtenues dans les)	81
Multiphotographie (la)	25
Nuages artificiels	132
Nuages obtenus directement	132
Papiers sensibles illustrés	109
Passe-temps dérivés de la photographie	189
Paysage (le) et le sujet de genre	6
Pelliculage des clichés	181
Perspective (les surprises de la)	99
Photo-aquarelle (la)	204
Photocalques	45
Photocaricature (la)	119
Photocharges (les)	122
Photographie des fleurs	39
— plantes	45
— images obtenues dans les miroirs à surface courbe. — Le transformisme en photographie. — Les objectifs anamorphotes	81
Photographie des sources lumineuses, feux d'artifice, lueurs, éclairs, étincelles, etc.	57
Photographie électrique des médailles, pièces de monnaie, etc.	63
— pomologique	53
— spirite	127
— sympathique	67

TABLE DES MATIÈRES

	Pages.
Photographie du paysage (le mensonge dans la)	131
Photographies sur coquilles d'œufs	175
— étoffes, etc	175
Photographies sur plumes	175
Photominiature (la)	193
Photopeinture (la)	203
Plantes (photographie des)	45
Portrait (le) chez soi	19
Portrait à la Rembrandt	23
Portraits timbres-poste (les)	173
Pseudo-janus	91
Pseudo-phénomènes tératologiques	89
Pseudo-statue	77
Reproduction des tableaux	35
Reproductions directes	45
Retour de chasse (perspective exagérée)	100
Silhouettes photographiques (les)	31
Simili-éclipse de soleil	137
Stéréogramme multiple	90
Substitution de personnages	116
Sujet de genre (le)	3
Sujet de genre (le) et l'illustration du livre par la photographie d'après nature	13
Sujet de genre (le) et le paysage	6
Sympathique (la photographie)	67
Tableaux (reproduction des)	35
Transformation des épreuves en dessin au trait	189
Transformisme (le) en photographie	81
Travestir (l'art de) les modèles	79

TOURS, IMPRIMERIE DESLIS FRÈRES, 6, RUE GAMBETTA.

www.ingramcontent.com/pod-product-compliance
Lightning Source LLC
Chambersburg PA
CBHW071530220526
45469CB00003B/719